나는
인형
이다

나는 인형 이다

황효창 그리고 하창수 쓰다

호메로스

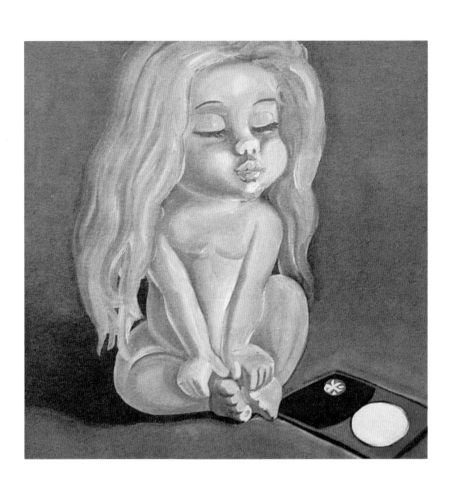

"사람은 말하고 듣고 느끼고 숨 쉬는,

질투하고 증오하고 욕을 내뱉는,

누군가를 사랑하고 그리워하는 인형이다."

차례

황효창 화백은 걸어 다니는 섬입니다. 그는 언제나 외로움이 물씬 묻어나는 모습으로 물의 도시 춘천을 배회합니다. 그러나 그의 그림에서까지 외로움이 물씬 묻어나지는 않습니다. 그가 그린 인형들을 보고 있으면 콧날이 시큰해지다가도 어느새 혈관 속이 환하게 밝아옵니다. 세상이 어두우면 어두울수록 그의 그림들은 눈부십니다. 그는 자신의 외로움을 표출하는 일보다 타인의 외로움을 위로하는 일에 더 몰두해 있는 것은 아닐까요. 그는 한마디로 진국입니다. 가정이 있는 사람은 그를 만났을 때 가급적이면 술을 마시지 않는 것이 좋습니다. 그와 함께 술을 마시다 보면, 집에 돌아가고 싶은 생각이 없어져 버리기 때문입니다.

이외수•소설가

"그의 첫인상은 바람맞은 사내 같았다. 창밖으로 흘러가는 사람들의 끊임없는 행렬을 물끄러미 내다보면서 황효창은 깊은 생각에 잠겨 있었다. 공교롭게도 그의 머리 위쪽 벽에는 10호짜리 유화 한 점이 걸려 있었다. 그가 그린 그림이었다. 봉두난발의 인형 하나가 검은 안경을 쓰고 마스크를 한 채, 그때의 그처럼 창밖을 물끄러미 내다보고 있었다. 그 인형은 그의 자화상이나 다름없었다.

황효창은 민중예술가가 아닌 민중예술가다. 그는 전체의 목소리가 아니라, 민중 하나하나의 슬픔과 고독을 드러내려 한다. 그래서 그의 목소리는 우리의 귀에 거의 들리지 않지만, 그 어떤 외침보다 우리의 가슴을 강렬하게 충격한다. 쓰러지고 비틀거리는 인형, 돌아앉아 뭔가를 웅얼대는 인형, 공허한 도시의 광장에서 트럼펫을 부는 인형―그들은 우리들이다.

언젠가 그들이 도시의 어둠에서 걸어 나와 말할 것이다. 그대가 나를 사랑한다면, 잿빛 하늘이 걷히고 마침내 맑은 하늘이 나타나리라고."

<div align="right">최돈선•시인</div>

"작가 황효창이 그려내는 밤의 산책길, 어둡고 밀폐된 공간 속의 인형들은 구원과 사랑을 갈구한다. 그는 자신의 화면에서 물화物化돼버린 인간의 표정을 지워버리고 물건에 다름 아닌 인형에게 우리의 고통과 고뇌를 대신하게 함으로서 생동감을 획득한, 세계미술사에 아직 발견된 적 없는 독특한 화가다."

정복수 • 화가

"아이들의 동심 속에서 살며 그들에게 꿈을 심어주는 인격체가 되어야 할 인형이 살벌하고 섬뜩한 공기 속에 나뒹굴고 고립해 있는 황효창의 '인형그림'은 진지한 블랙코미디다. 모순으로 가득 찬 현실에 대한 통렬한 비판이며, 그 자체로 억압된 체제에 던지는 저항의 메시지다."

이재언 • 미술평론가

밤새 술을 들이키다가

새벽녘, 오페라° 문 앞에서

그가 곤하게 잠들어 있다.

쪼그린 채 잠든 그의 겨드랑에

투명한 날개가 돋는다.

키 작은 그의 광대들이

그 날개를 조금씩 뜯어내어 나누어 달고

자욱이 안개에 갇힌 도시

침침한 빌딩 사이를 배회하듯 유영한다.

지난날들의 흔적을 지우며

안개 속에서 흐린 풍경이

양철지붕처럼 녹슬고 삭아

마침내 함몰되어도

그는 끄덕하지 않고

여전히 깊은 잠 속에서 턱을 괸 채

흐르는 시간의 실체를 물끄러미 내다보고 있다.

그리하여 그가 그리는 세상은

슬픔처럼 순결하고, 가득하고

끝내 따뜻하다.

윤용선 • 시인

° '오페라'는 춘천 명동에 있던
카페로, 80~90년대 예술인들의
사랑방과도 같았던 곳이다.

우리는 어떤 인형인가?

황효창의 '인형그림'을 대하는 사람들의 반응은 대체로 비슷하다.

우선, 강렬한 원색과 시원스런 터치, 군더더기 없는 형상이 가져다주는 명쾌함에 눈이 확 뜨인다. 그러다가 의문 하나를 일으켜낸다. "왜 인형일까?" 그 의문을 붙든 채로 우리는 그의 그림 속으로 점점 빨려 들어간다. 그러는 사이 몇 개의 답이 만들어졌다 지워지고, 마침내 답들이 모두 지워진 곳에서 우리는 누군가를 발견하게 된다. 우리들 자신이다.

오래도록 미술의 세계에 천착한 사람이 아니라면 그림을 통해 작가의 의도나 생각, 사상이나 이념을 파악해내는 건 쉬운 일이 아니다.

매우 사실주의적인 그림이어도 마찬가지다. 어쩌면 단순할수록 간파해내기 힘들지도 모른다. 그림은 인간 보편의 정신을 가늠해내는 저울이며, 저울이긴 하지만 거기에는 눈금이 새겨져 있지 않다. 그림은 일체의 설명이 배제된 거대한 침묵의 세계다. 경건한 정신의 불길이 타오르고, 감성의 숨결이 피어오르며, 곧 터져 나올 듯한 에너지가 내재하는 침묵.

황효창의 캔버스에 나타난 여러 가지 모습의 인형은 장식대 위에 무심하게 놓여 있거나 아이들의 손길에 이리저리 굴러다니는, 어느 가정에나 한두 개쯤은 있게 마련인 평범한 모양의 인형이다. 이들이 평범한 인형이라는 사실은 바로 황효창이 드러내려는 것이 보통사람, 즉 우리들 자신의 모습이라는 것을 암시한다. 그의 그림 속 인형의 현실과 꿈은 우리가 살아가는 현실이며 우리가 꾸는 꿈이다. 신이 당신의 형상으로 사람을 빚고 거기에 숨결을 불어주었듯, 황효창은 자신의 형상으로 인형을 그려놓고 거기에 생명의 숨결을 불어넣는다.

황효창의 인형들은 대부분 소통이 끊어지고 적요가 무겁게 쌓인 공간에 놓여 있다. 광장이든 실내든 다르지 않다. 우화와 풍자로 가득한 화면 앞에서 우리는 웃음을 지운 채 심각한 표정을 짓게 된다. 만약 누군

가 우리의 모습을 보았다면 그림 속 인형과 우리가 쌍둥이처럼 닮았다는 사실을 발견하게 될 것이다. 숨소리조차 삼키며 응시하는 화면 안에 무엇이 있는가? 거기에는 슬픔이 있고, 쓸쓸함이 있고, 부끄러움이 있다. 그런 감성의 질료들은 단 하나, 외로움으로 수렴된다. 라면을 먹는 인형이, 화투를 내려놓은 채 눈을 지그시 감은 긴 머리의 누드인형이, 탁자에 기댄 채 안경을 만지작거리는 인형들이 내뿜는 짙은 외로움. 외로움은 존재의 본질이다. 외로운 인간은 단지 누군가로부터, 혹은 세상으로부터 버림받은 것이 아니다. 그는 비로소 존재의 심연으로 여행을 떠나는 것이다. 그래서 외로움은 존재의 본질이 된다.

그림은 작가의 손길에 의해 만들어지지만, 손길만으로는 이루어질 수 없는 무엇이다. 그것은 어쩔 수 없이 시대의 산물이다. 거기엔 갈등과 모색이 한 줄기의 물처럼 흐르고, 절망과 희망이 2인3각의 경기를 하듯 함께 달린다. 그림 속엔 과거와 미래가 혼재하고, 냉엄한 현실에 갇힌 자아와 탈출을 희구하는 본성이 끈끈하게 연결되어 있다. 합리와 비합리가 혼재하고, 이성과 감성이 뒤얽혀 있는 것이 그림이다. 그래서 그림은 본질적으로 성공이나 실패를 논할 수 없다. 굳이 성공과 실패를 논하려면 작가의 고뇌가 얼마나 깊고 내밀하게 캔버스 안에 녹아들었는가의 여부를 따져야 할 것이다. 우리가 진정으로 작가를 기려야 하는 이유는 이 때문이다. 그가 견지해낸 고

뇌의 깊이와 농도에 따라 우리가 사는 세계의 희망이 가늠될 수 있는 것이다.

황효창은 생명이 거세된 채 태어난 인형을 조용히 자신의 캔버스로 끌어와 마치 프로메테우스가 신의 성전에서 불을 훔쳐와 인간에게 전해주듯 은밀하게 숨결을 불어넣었다. 그것이 얼마나 가치 있는 일인지는, 그것이 희망인지 절망인지는, 그렇게 생명을 얻은 인형의 몫이다. 우리의 몫이라는 말이다.

<div align="right">

2014년 가을

하창수

</div>

1부

생각하는
인형의
백과사전

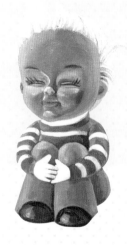

인형

인형은 사람보다 오래 산다.

그는 사람이 잊어버린 것들까지 기억한다.

사람들은 이따금 그를 보며

망각의 시간들을 깨운다.

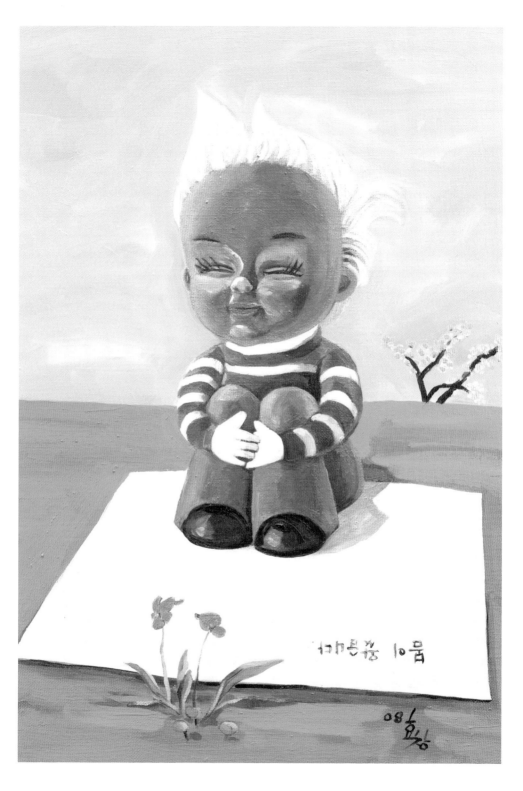

할리우드 배우 베른 트로이어의 키는 80센티미터에 불과했다.

어느 날, 난쟁이 콤플렉스에 대한 기자의 질문에

그는 이렇게 대답했다.

"저를 거인으로 만들어주는 존재가 있어요.

인형이죠."

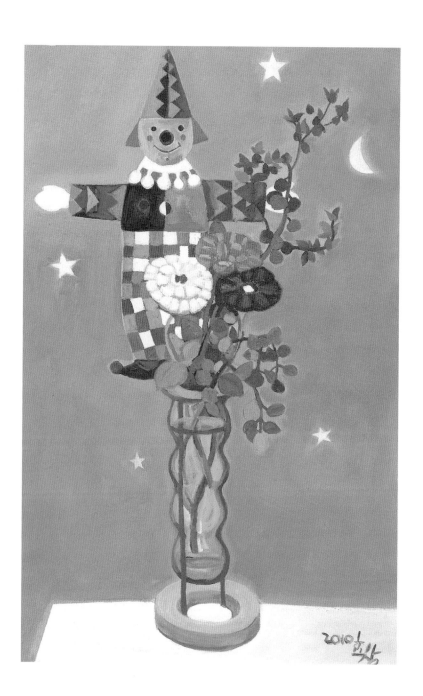

2010

의미

풍부한 의미를 담고 있다는 것은

전혀 다른 의미로 전달될 가능성을

얘기하는 것일 수도 있다.

사실이 거짓말이 되기도 하고,

거짓말이 사실이 되기도 한다.

사랑을 고백하는 순간 이별이 시작될 수도 있다.

이별을 고했는데, 새로운 사랑이 시작될 수도 있다.

간절한 염원이 독설이 되고,

독설이 지극한 충고가 되기도 한다.

언어는 바늘 없는 나침반이다.

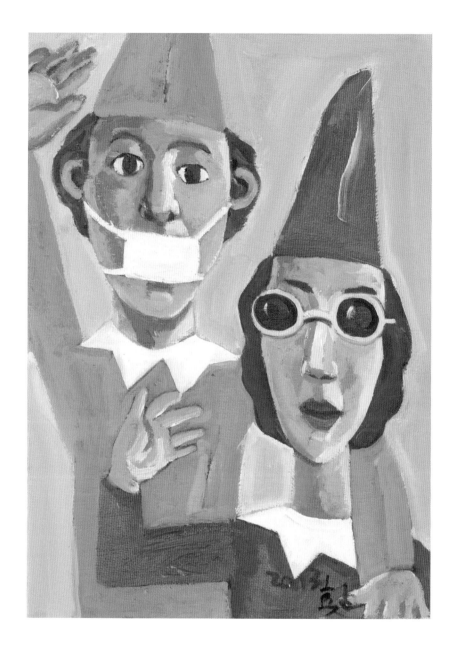

우울

우울의 깊이를 잴 수 있는 도구는 없다.

혈압계의 눈금도, 심전도의 그래프도, 혈액검사의 결과지도

우울의 치수를 나타내주지 않는다.

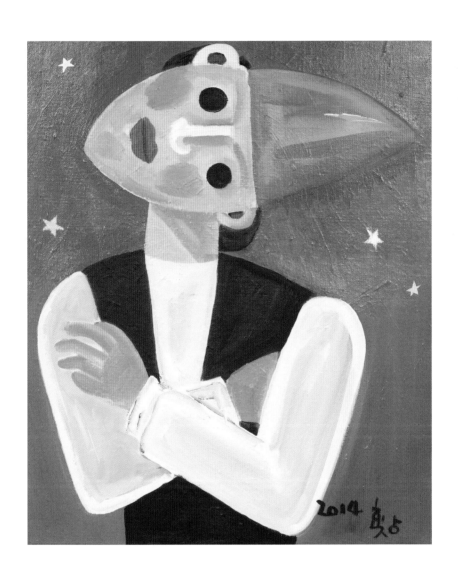

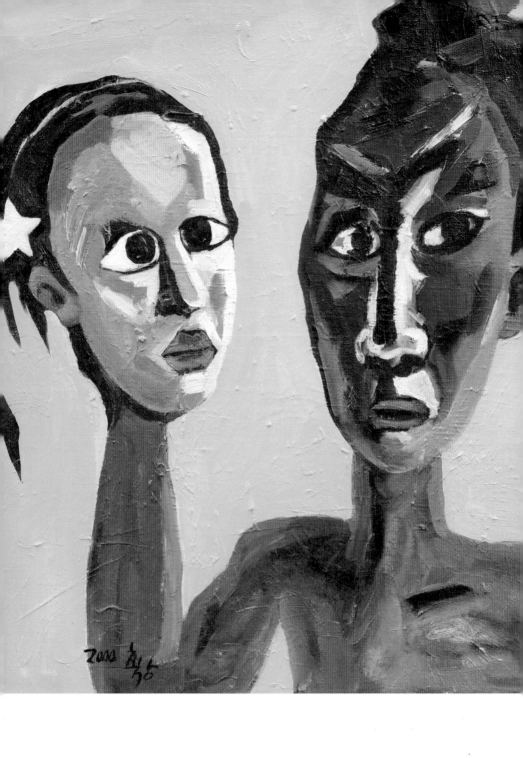

내기

인생이란 혼자서 하는 카드게임이다.
내가 나한테 이기고, 내가 나에게 지는.

날다

어느 날 술에 몹시 취한 신은 술김에 장난을 쳤다. 인간에게 날개를 달아 천사로 만들어 천상으로 올려 보내고, 천사들은 모두 날개를 떼어내 지상으로 보내버렸다. 이튿날 아침, 술에서 깨어난 신은 전날 밤 자신이 무슨 일을 저질렀는지 알지 못했다. 다만, 땅바닥만 내려다보는 천사들과 하늘만 우러러보는 인간들을 기이하게 여겼을 뿐이다.

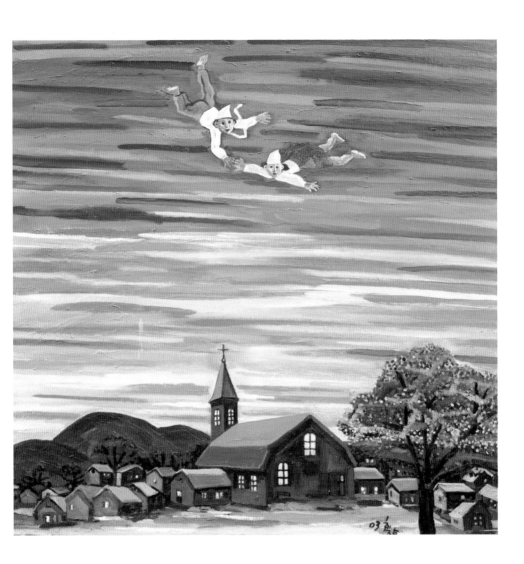

날 수 있는 건

날개가 있기 때문만이 아니다.

날기 위해선, 먼저,

문이 열려 있어야 한다.

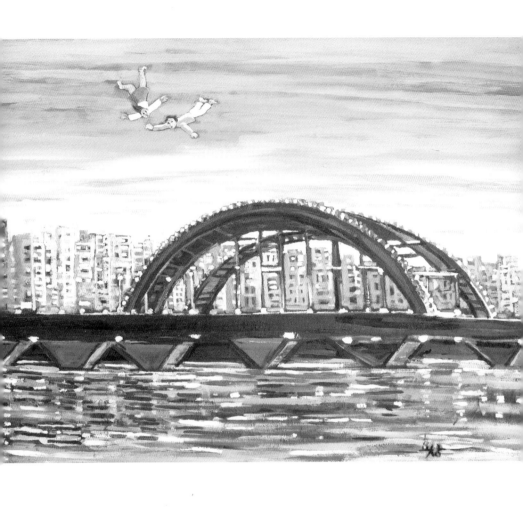

이별, 아름다운 포기

정성을 다해 "잘 가시오,"라고 말할 때, 그것이 비록 영원한 이별이라 하더라도, 거기엔 아련한 희망이 있다. 진정으로 떠나보내는 것은 사랑이기 때문이다. 허용이 담겨진 포기는 상실이 아니다. 이때의 포기는 패배가 아니며, 절망의 함정에 빠지는 일이 아니다. 그것은 오히려 새로운 것을 얻게 만들고, 승리하게 만들고, 절망의 함정으로부터 구함을 얻게 만든다.

진정으로 포기한다는 것은
욕심을 버리는 것이기 때문이다.

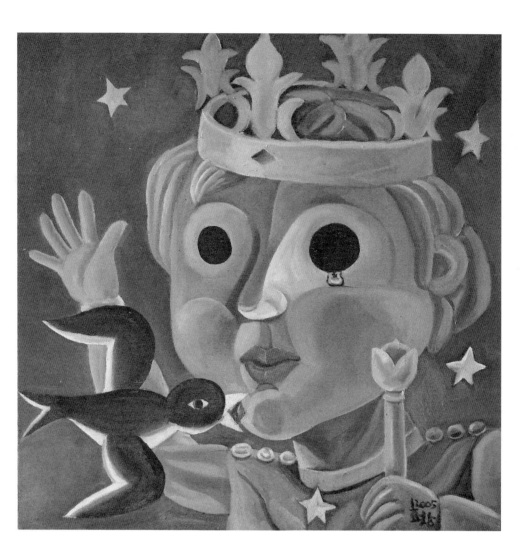

술

신이 잠에 취한 아담의 갈빗대를 절취하려던 순간, 아담이 눈을 떴다. 아담은 신에게 무슨 일이냐고, 무슨 일을 꾸미는 것이냐고 따지듯 물었다. 신은 갈빗대 하나를 좀 빌려야겠다고 말했고, 아담은 왜 그래야 하는지를 다시 따졌다. 화가 난 신은 "널 위해 여자 하나를 만들려는 거니까 잠자코 있어!"라고 윽박질렀다. 아담은 한참을 고민에 빠져 있었다. 그러고 나서 그는 애절한 목소리로 신에게 말했다. "이왕이면 두 개를 뽑으십시오."

잠에 곯아떨어진 술꾼의 입가에 미소가 번진다. 물론 그 술꾼은 남자다.

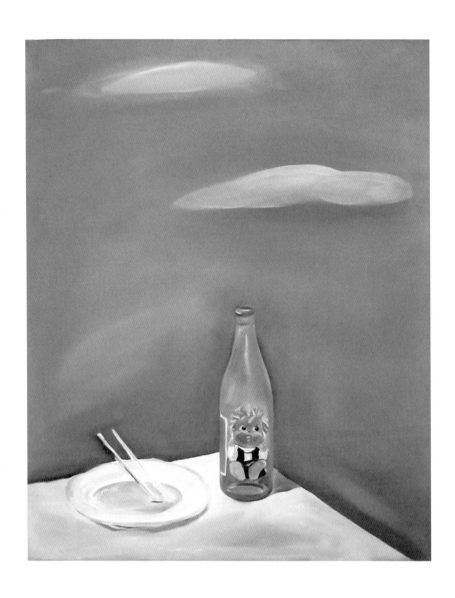

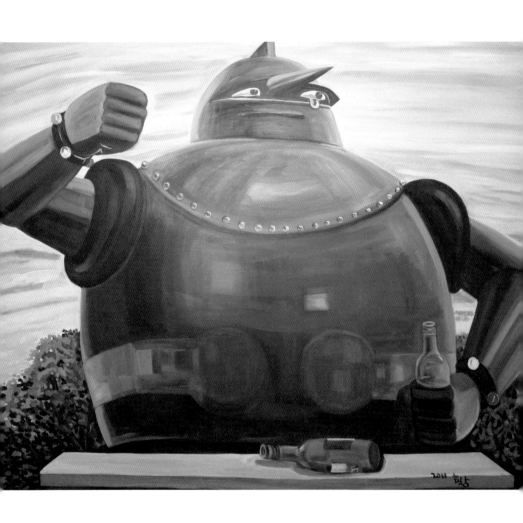

술꾼을 슬프게 하는 건

몇 병 남지 않은 술이 아니다.

희부옇게 밝아오는 아침이다.

지성을 갖춘 인간은 때로 바보들과
시간을 보내기 위해 억지로 술에 취하곤 한다.
― 어니스트 헤밍웨이

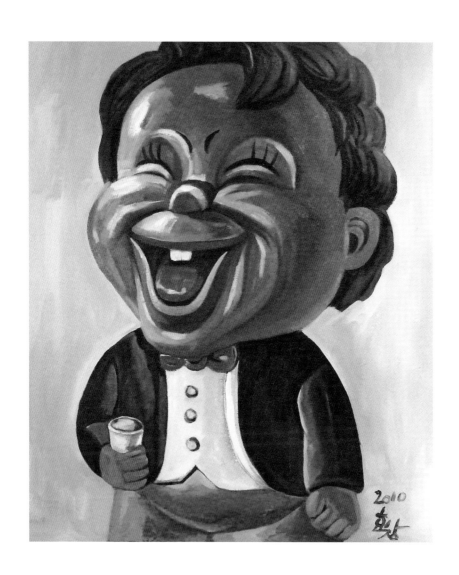

2010

술은 어쩌면,

마약이 금지된 이 시대에

우리를 몽롱한 피안彼岸의 세계로 데려다주는

유일한 안내인일지 모른다.

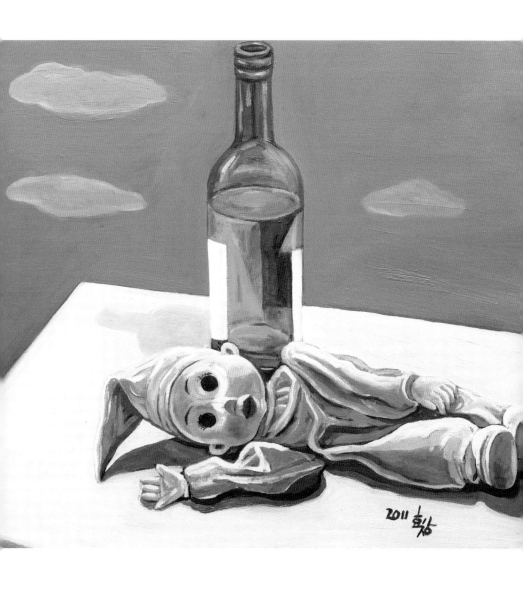

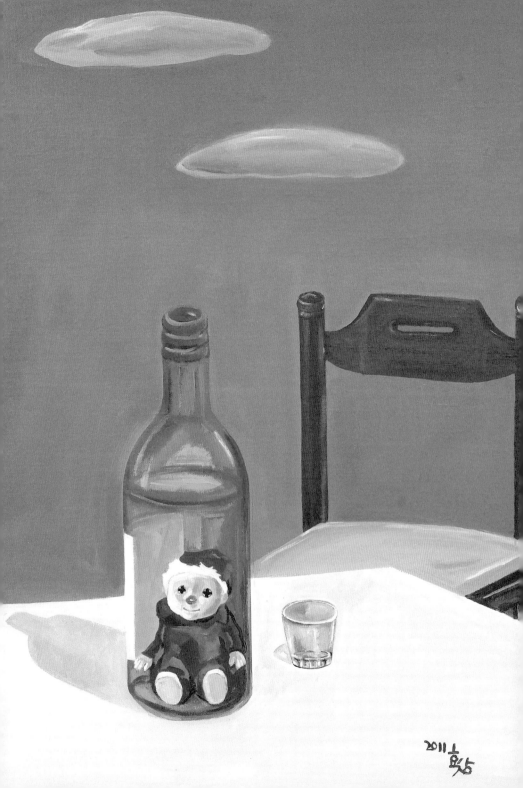

악마는 술에 취하지 않는다. 취하기는커녕 아예 술을 입에 대지조
차 않는다. 그는 인간으로 하여금 대리운전이란 기막힌 시스템을
고안하게 만들어 마음껏 술을 마시도록 하고, 술에다 폭탄을 매설
해 놓고도 폭파되지 않는 기술을 인간에게 전수한다. 인간은 악마
가 파놓은 함정에 기꺼이 빠져든다. 술에 흠뻑 취한 인간들 중에는,
간혹, 악마를 본다. 당신이 만약 술을 마시다 말고 한쪽 입꼬리를 길
게 주욱 찢는 술꾼을 본 적이 있다면, 그가 바로 그다.

술꾼들이 공통적으로 내뱉는 두 가지 말.

"이게 마지막 잔이야"

"이게, 정말, 마지막 잔이야."

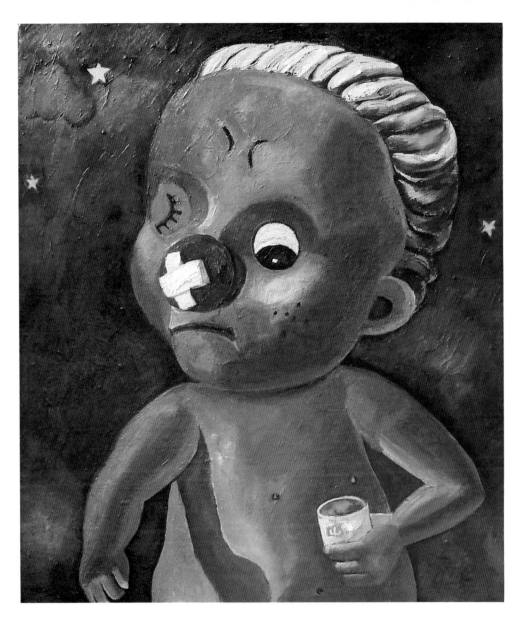

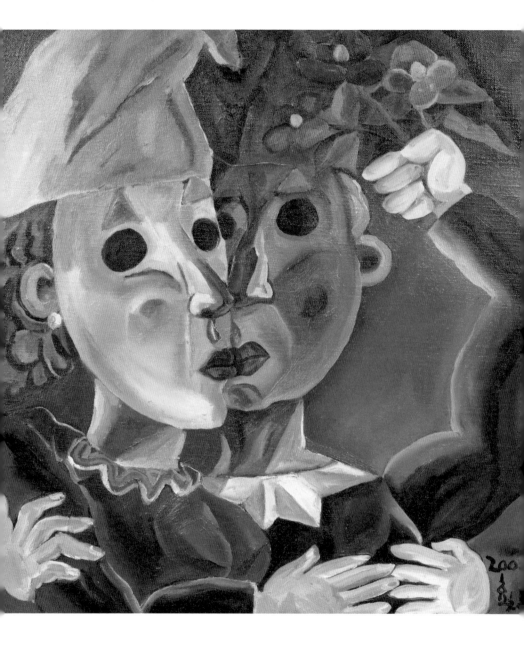

입술

_가장 달콤한 술

입술이 포개어졌을 때 무슨 일이 벌어졌는가?
새들이 노래를 하고, 얼었던 눈이 녹고,
시들었던 장미가 다시 피어나고,
어둠을 뚫고 새벽의 여명이 몰려오지 않았던가?
모든 것들의 입술을 열게 하는, 입맞춤!

— 빅토르 위고

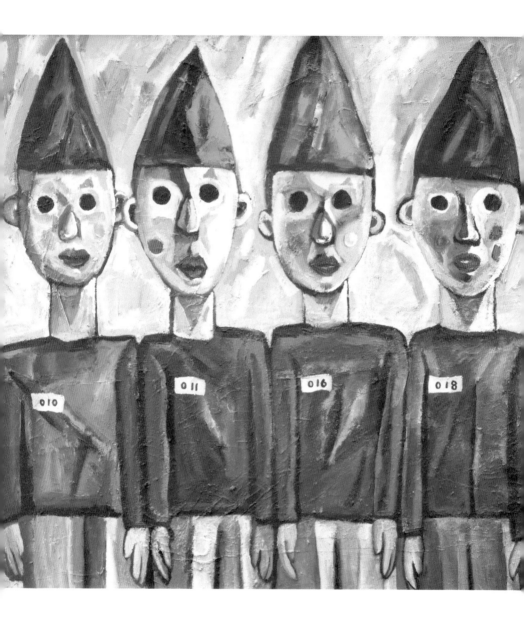

민족대단결

우리는 자랑스러운 단일민족이다.

그동안 흩어졌던 성씨를 빌 공空 자 공 씨 하나로 통일하고,

이름도 끈끈한 형제애를 바탕으로 한 일一 자 돌림으로 고쳤다.

공일일, 공일육, 공일팔, 공일구 —

우리 모두는 분명히, 그리고 반드시, 이 넷 중의 하나다.

그러나 이마저도 분열의 조짐이 보인다 하여

지금 우리는 거의 하나로 통합되어가고 있는 중이다.

공일공空一空!

탄생 誕生

인간은 세상에 나오면서 발악적으로 운다.

인간을 제외하고

태어나며 이렇듯 울어대는 짐승은 없다.

인간은 알고 있다.

삶이 얼마나 비극적인가를.

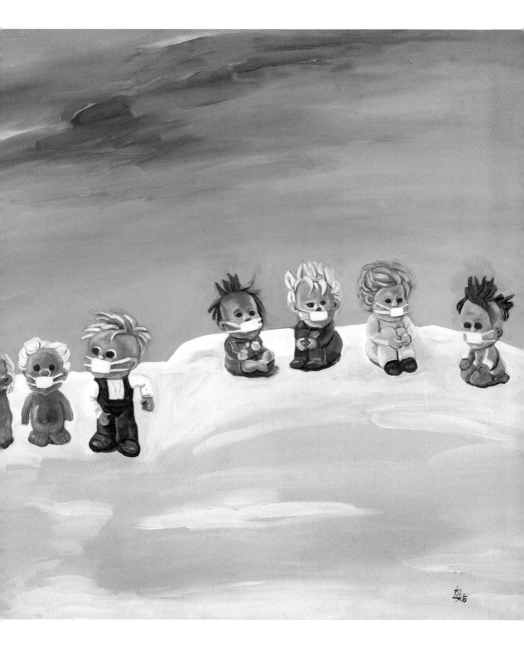

제국의 탄생

알바롱가의 왕 누미토르의 딸 레아 실비아는 군신軍神 마르스와 정을 통하고 쌍둥이를 낳는다. 로물루스와 레무스 형제였다. 하지만 태어나자마자 저주를 받은 두 형제는 강물에 버려지고, 양치기의 눈에 띄기 전까지 늑대의 젖을 먹고 자란다. 성인이 된 형제는 새로운 도시를 건설하지만, 도시의 신성한 경계를 넘었다는 이유로 형은 동생을 처형한다.

로물루스의 신화는 인간이 투쟁의 운명을 지닌 채 태어났음을 암시한다. 이 잔혹한 운명은 어디서 비롯된 것일까? 군신의 피를 받고 태어났기 때문에? 아니면, 늑대의 젖을 먹고 자랐기 때문에?

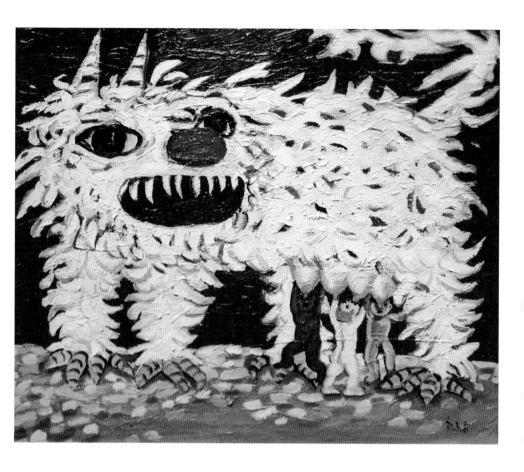

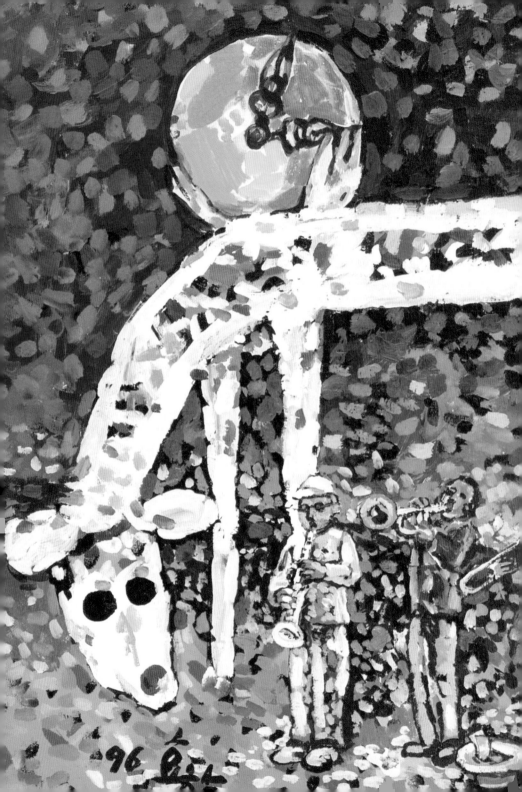

죽음의 탄생

우리가 알고 있는 가장 명확한 정보 중의 하나는, 언젠가 우리는 반드시 죽는다는 것이다. 누구도 부정할 수 없는 사실이다. 그러나 아무리 명확하고 정확한 정보라 하더라도 아무런 가치가 없는 때가 있는데, 우리가 반드시 죽게 된다는 정보만큼 무가치한 정보도 없다. 이 사실을 아무리 잘 안다고 해도 삶에는 전혀 유용하지 않기 때문이다. 탄생은 그저 죽음의 첫 걸음일 뿐.

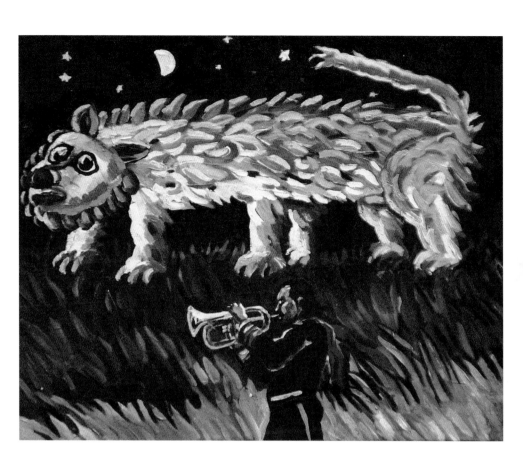

'춤추는 별'로 태어날 수 있기 위해서는
스스로를 혼돈 속에 가두어 놓아야 한다.
— 프리드리히 니체

한 어미에게서 두 마리의 강아지가 태어났는데, 한 마리는 눈처럼 새하얀 털을 가졌고 다른 한 마리는 칠흑처럼 검은 털을 가졌다. 주인은 두 마리의 강아지에게 이름을 붙여주었다. 주인은 순백의 털을 가진 강아지를 '라이프'라고 불렀고, 칠흑처럼 검은 털을 가진 강아지를 '데스'라고 불렀다.

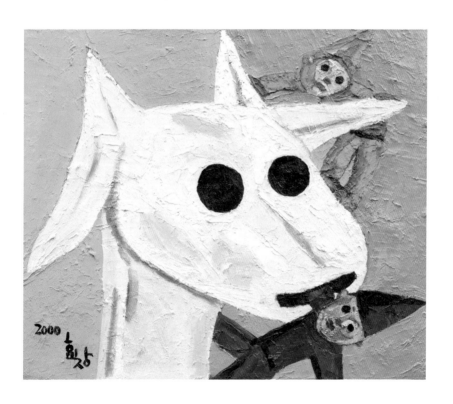

같은 날 한 어미에게서 태어난 라이프와 데스는 공교롭게도 같은 날 세상을 떠났다.

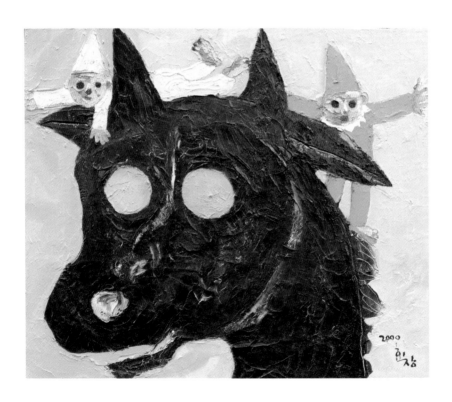

철학적 견공의 탄생

그리스의 철학자 디오게네스는 무소유의 상징과 같은 존재다. 그가 소유하고 있던 것은 밥을 빌어먹을 때 쓴 그릇이 전부였다. 그 그릇은 원래 어떤 개가 갖고 있던 것이었는데, 디오게네스가 슬쩍한 것이었다. 그의 철학을 따르는 무리들을 견유학파犬儒學派라 부르는 까닭도 여기에 있었다. 하지만 디오게네스는 어느 날 그 개밥그릇마저 던져버린다. 개천가에서 물을 마시고 있는 개를 보고난 뒤였다. 개는 그릇 따위를 사용하지 않고도 물을 마셨던 것이다.

천하통일의 꿈을 가졌던 마케도니아 왕국의 알렉산더는 왕자 시절 디오게네스를 찾아갔다가 햇볕을 가리지 말라는 핀잔을 듣고 발걸음을 돌렸다. 발걸음을 돌리며 알렉산더는 "나도 저 사람처럼 되고 싶다,"고 중얼거렸다. 하지만 알렉산더는 아무 것도 소유하지 않는 유유자적한 존재가 되지 못했다. 한낱 거대한 부동산 소유자가 되었을 뿐이다.

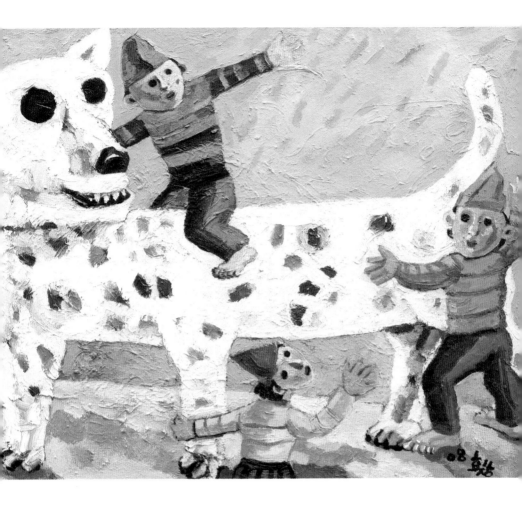

끝없는 탄생

영국의 작가 H. G. 웰스의 소설『고 엘비스햄 씨 이야기』는 영원히 젊음을 살고 싶어 자신이 개발한 약을 청년에게 먹인 뒤 그의 몸을 훔치는 노철학자의 끔찍한 이야기다. 너무도 잘 알려진 괴테의『파우스트』는 악마에게 영혼을 팔아 젊은 육체를 가지는 이야기다. 두 작품 모두 육체적 젊음이 인생의 전부가 아님을 역설한다. 우리는 영혼을 팔더라도 젊고 건강한 육체를 가지려는 꿈을 꾸곤 한다. 하지만 진정으로 성숙한 노년에 이른 사람은 이 헛된 꿈을 꾸지 않는다. 주름투성이의 손으로 하얗게 바랜 머리칼을 쓸어 올리며 그는 생의 마지막을 향해 무욕無慾의 걸음을 뗀다. 눈부시도록 투명한 그의 영혼은 그 어떤 젊음보다 아름답다. 그에게 노년은 '제2의 탄생'이다.

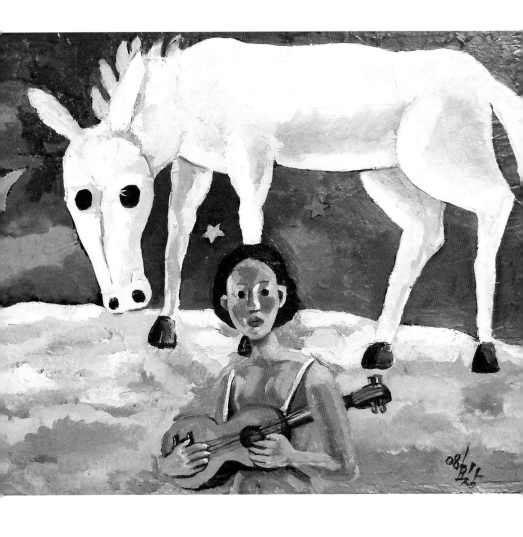

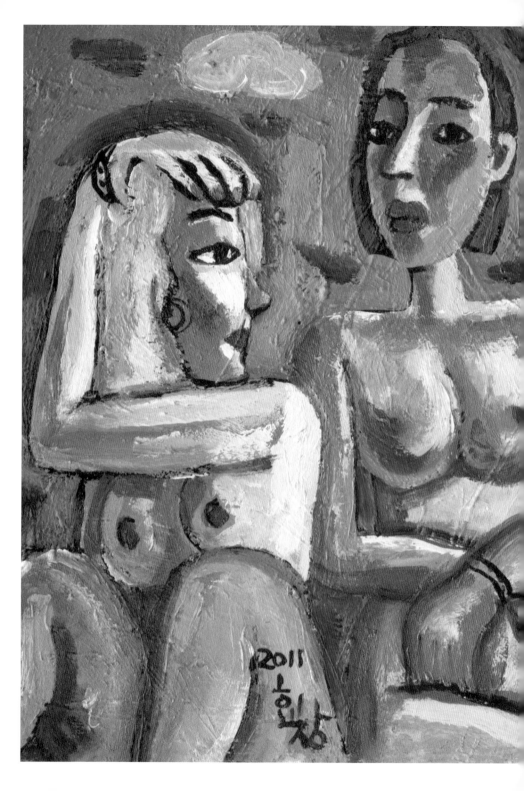

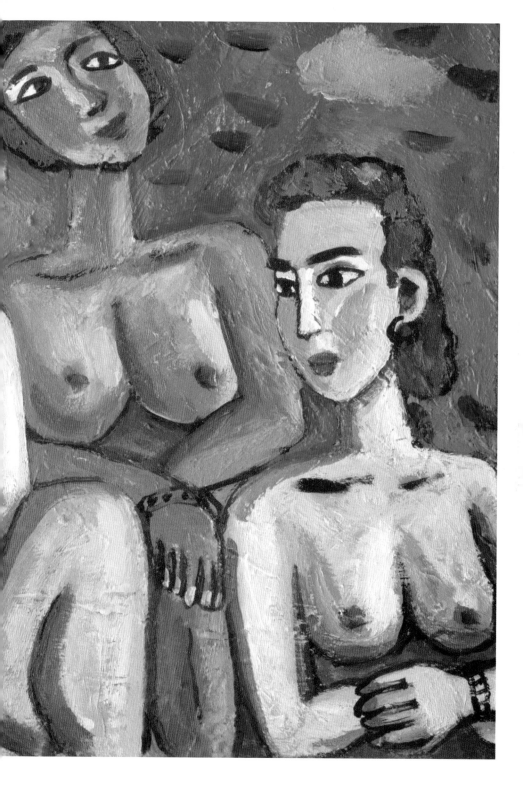

꽃을
든
인형

개화

꽃이 피는 것은 모든 탄생의 완성이다.

그러나 꽃은 시들고 마침내 떨어진다.

하지만 그것이 끝이 아님을 꽃도 알고 우리도 안다.

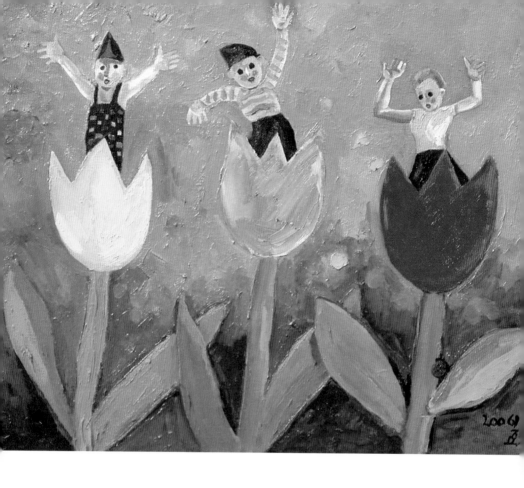

모든 피어남은 거침없이 이루어진다.
색깔 대신 소리로 표현하자면,
그것은, 밤의 심장에서 터져 나오는
믿을 수 없을 만큼의 비명이다.
— 라이너 마리아 릴케

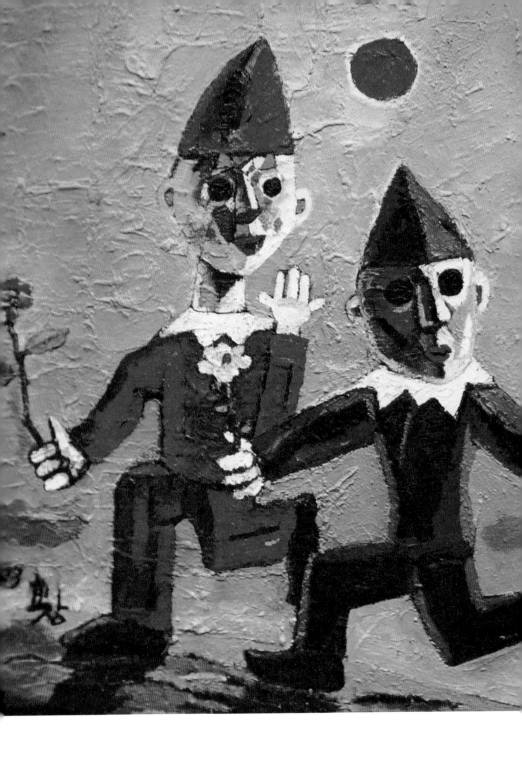

꽃을 사랑하는 사람에는 두 종류가 있다. 하나는 꽃만 사랑하는 사람, 다른 하나는 사람을 꽃처럼 사랑하는 사람. 꽃만 사랑하는 사람은 사람을 사랑하지 못한다. 히틀러는 끔찍하도록 꽃을 사랑했다. 그의 꽃 그림을 보는 일은 끔찍하다.

보이지 않는 꽃

앞이 보이지 않는 사람에게 꽃은 아무 소용없는 물건이라고 생각
하는 사람은 적어도 두 가지 사실을 망각한 것이다. 향기와 섬세한
피부. 그러나 그가 진짜 망각한 것은 앞이 보이지 않는 사람만이 볼
수 있는 꽃이다. 앞이 보이지 않는 사람에게 한 송이의 튤립은 수
천 송이의 서로 다른 튤립이다. 지그시 눈을 감았을 때, 천 가지 서
로 다른 표정을 가진 연인의 얼굴이 떠오르듯.

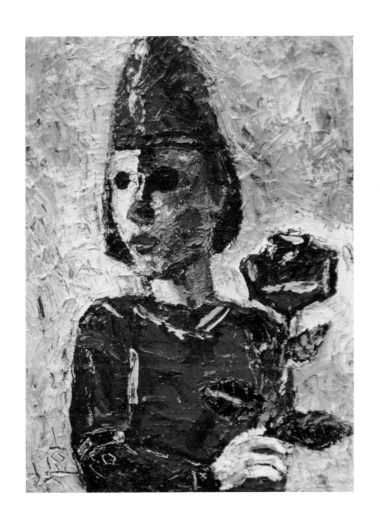

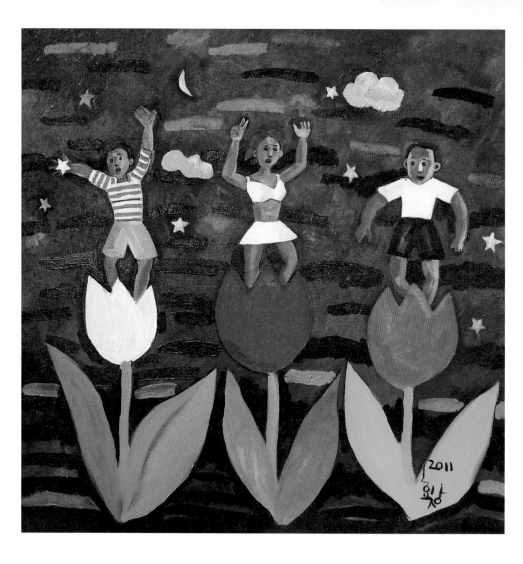

꽃은 피어남으로 말하고, 바람에 흔들리며 말하고, 시들어 떨어지며 말한다. 꽃들은 자신의 말을 알아듣는 사람을 해어인解語人이라 부를지도 모른다. 당나라 현종이 양귀비를 해어화解語花:사람의 말을 알아듣는 꽃라 불렀듯.

화분에 물을 주는 사람은 그 화분의 주인이다. 화분의 주인은 화분의 식물이 꽃을 피울 때 큰 희열을 느낀다. 산야의 식물들에게 물을 뿌리는 것은 사람이 아니다. 그러나 산야의 식물들이 꽃을 피우면 그걸 발견한 사람의 마음을 즐겁게 한다.

꽃을 바라볼 때, 꽃은 나를 본다.
내가 꽃으로부터 눈길을 돌렸을 때,
꽃은 여전히 나를 보고 있다.

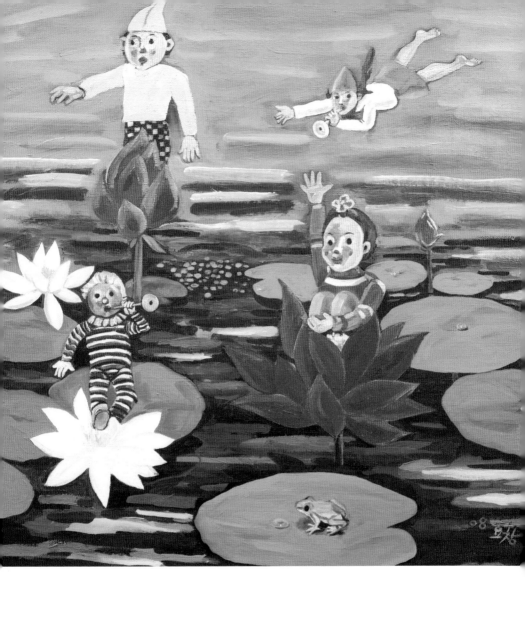

상생 相生

삶이란 끊임없이 생성하고, 변하고, 움직이며, 마침내 어떤 지점에서 돌아선다. 돌아서는 그 지점을 사람들은 죽음이라 말하지만, 그러나 모든 죽음은 또 다른 삶의 시작이라고 말한 사람도 있다. 무엇을 택할 것인가에 따라, 삶은 계속되는 무엇일 수도 있고, 어느 지점에서 끝나는 무엇이 될 수도 있다.

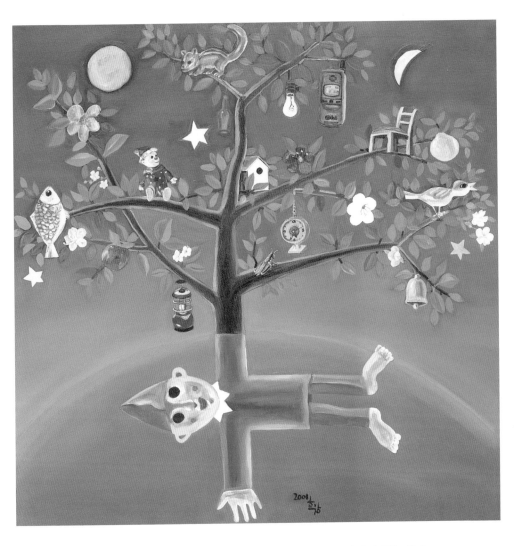

사랑이 없는 삶은
열매가 달리지 않는 나무와 같다.

― 칼릴 지브란

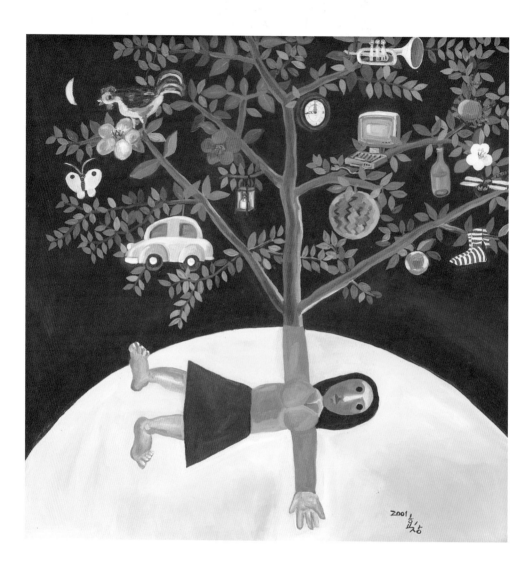

우리가 가진 것을 소유라는 욕망의 부산물로 만들지 않기 위해 우리는 나눔이라는 아름다운 자기포기의 미덕을 발휘한다.

주머니가 많은 옷을 입고 다니는 두 사람이 있었다. 아침에 집을 나설 때 한 사람의 주머니는 완전히 비어 있었고, 다른 한 사람의 주머니는 뭔가로 가득 채워져 있었다. 저녁이 되어 집으로 돌아오는 두 사람의 주머니는 아침과는 전혀 달랐다. 완전히 빈 상태로 집을 나섰던 사람의 주머니엔 뭔가로 가득 채워져 있었고, 주머니를 뭔가로 가득 채운 채 집을 나섰던 사람의 주머니는 텅 비어 있었다. 한 사람은 천하의 자린고비란 소리를 들었고, 다른 한 사람은 둘도 없는 선행가라 불렸다.

사랑

혼자 사는 사람은 자유롭다. 하지만 그는 모든 것을 혼자서 해야 한다. 혼자서 먹을 것을 마련해야 하고, 혼자서 집안을 치워야 한다. 외로움은 자유를 지키기 위해 치러야 하는 최악의 대가다. 그 대가를 제대로 치르지 못한다면 혼자만의 삶이 주는 진정한 자유로움을 누릴 수 없다. 하지만 그가 깨닫든 깨닫지 못하든, 그는 신으로부터 큰 은혜를 받은 사람이다. 누군가의 요구나 간섭을 도움이나 요청으로 환원할 수 있는 기회가, 혼자 살지 않는 사람보다 더 자주, 더 절실하게 찾아오기 때문이다.

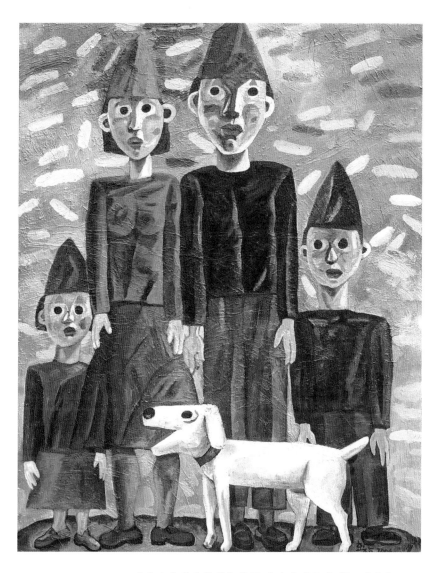

사랑이란 하나의 영혼에 두 사람이 깃들어 사는 것이다.

— 아리스토텔레스

문 門

예전에는 대체로 집집마다 문을 열어두었다. 어지간한 부잣집이 아니면 빗장이 채워진 문은 거의 없었다. 어떤 집을 방문하고 싶다면 그저 문을 쓱 밀고 들어서기만 하면 되었다. 가도 되겠냐는 의사표현 같은 건 무던히도 생략되었다. 미리 언질이라도 주면 되레 화를 내는 게 인지상정이던 시절이었다. 하지만 이제 누구에게도 열어주지 않을 거란 완강한 결의처럼 문은 굳게 닫혀 있다. 때로 그 문 뒤편에는 서너 개의 자물쇠가 채워져 있기도 하다. 하지만 어느 때보다 소통이란 단어는 난무한다.

겨울 ^冬

창밖에 젖은 길이 겨울을 알린다.

창가에 선 채로,

서둘러 겨울로 떠난 것들을 기억한다.

기침을 쿨럭이는 새를 볼 때마다,

그들의 안부를 걱정한다.

모든 것이 잦아드는 시간,

추억들이 처마 끝에서 떨고 있다.

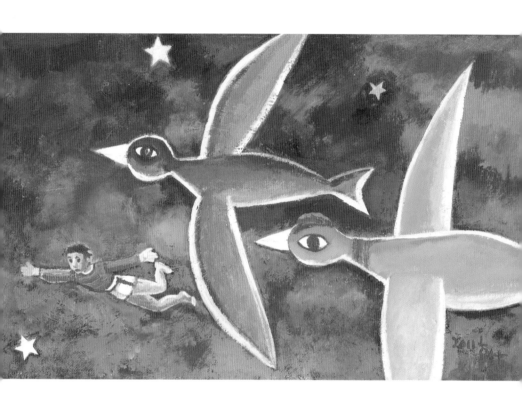

가능과 불가능은 같은 사람의
두 가지 이름일지 모른다.
변할 수 있다는 것은 변할 수
없다는 것이기도 하다.
햇살이 밝다.
여름의 햇살보다 더 밝게 느껴지는 건
겨울이기 때문이다.

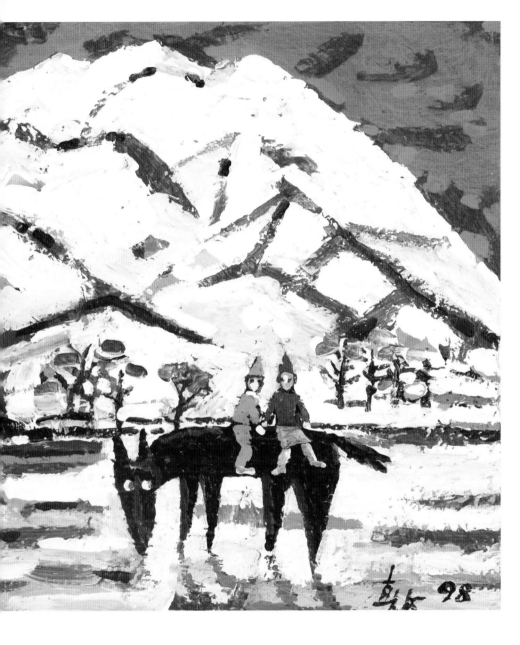

찬바람이 몰아치는 겨울날, 버스정류장에 두 사람이 버스가 오기를 기다리며 서 있었다. 목을 잔뜩 움츠리고 있던 사람이 뭐가 좋은지 빙긋이 웃고 있는 사람을 의아한 눈길로 바라보며 "이렇게 추운데도 웃음이 나옵니까?"하고 물었다. 그러자 미소를 띤 사람이 말했다. "저는 겨울이 좋아요. 아무리 더워도 땀이 흐르지 않잖아요. 예쁜 목도리를 할 수 있는 겨울이 참 좋아요."

"겨울은 계절이 아니다. 그것은 점령이다." 캐나다와 국경을 이룬 고향 미네소타의 혹독한 겨울을 소름 끼치도록 절감했던, 미국 최초의 노벨문학상 수상자 싱클레어 루이스의 말이다. 그에게 겨울은 무장한 점령군에 다름 아니었다. 심금을 울리는 연가곡집 〈겨울 나그네〉의 작곡가 슈베르트에게 겨울은 실연과 이별, 슬픔과 절망이 스산하게 휘몰아치는 영혼의 황량한 들판이었다. 그러나 노벨문학상을 수상한 또 한 사람의 미국작가 존 스타인백의 마지막 작품『우리들 불만의 겨울』에서 겨울은 점령군이 퇴각한 희망의 계절이기도 했다. 겨울이 끝나면 봄이 온다. 노랗게, 희게, 혹은 푸르게.

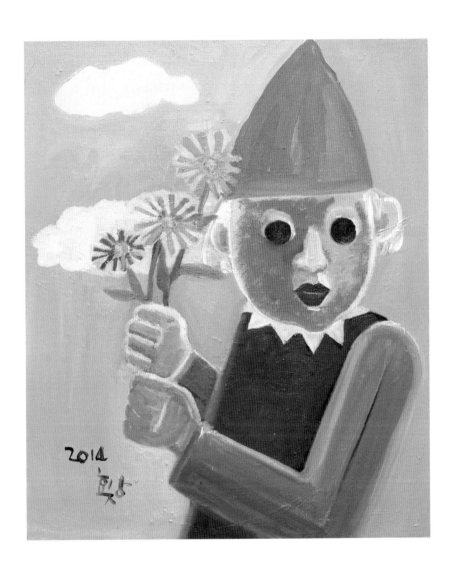

2014
효남

아이러니

다른 생명체들로부터 스스로를 지켜내려는 행위로 인해 인간은 강건해진 게 아니라 나약해졌고, 마침내 오만해졌다. 자신을 전혀 내주려 하지 않는 태도는 공생의 룰을 깼다. 백신의 개발로 미생물과의 공생을 깨고, 견고한 벽과 울타리로 길짐승들과의 소통을 끊었다. 우리 자신을 호랑이에게, 늑대에게, 뱀에게, 세균에게 주지 않으려는 수세적 태도가 결국 우리의 정서를 견고하고 비정하게 만들었다. 그 결과로 얻은 것이, 바로, 격렬한 슬픔이다.

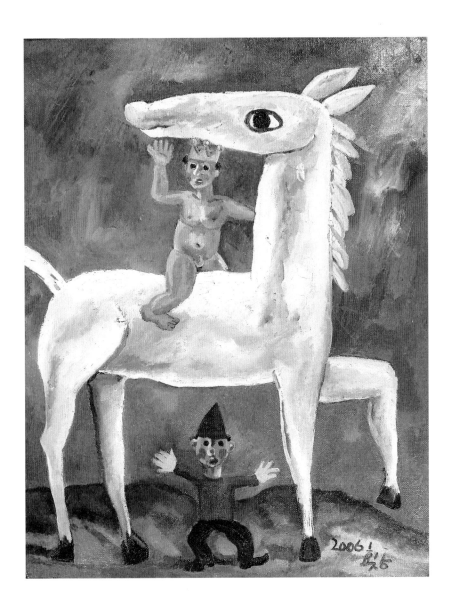

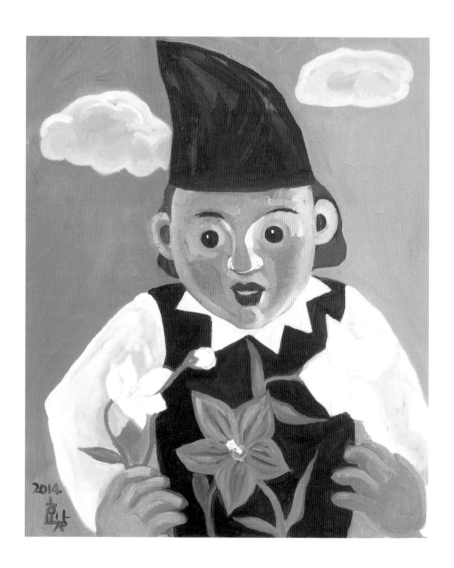

묵상 默想

"하기 힘든 말을 하는 날이 되게 하소서. 하기 힘든 일을 하도록 도와주소서. 하기 힘들어서 미루어두었던 결정을 할 수 있는 용기를 갖게 하소서. 적어도 제 자신에게만은 눈치를 보지 말도록, 저의 발걸음을 제 스스로 뗄 수 있도록, 그리하여 회한의 책 속에 자책이란 단어가 보이지 않도록 저를 독려해 주소서. 그리하면 미안하다는 말에 인색하지 않는 사람이 될 것이라, 그리하면 사랑한다는 말을 아끼는 사람이 되지 않을 것이라, 믿습니다. 당신을 사랑하고, 당신을 사랑하지 않은 일을 한없이 부끄러워하며, 기도드립니다."

I'm sorry
_저마다의 보석이 되지 못한 채 스러져간 어린 생명들에게

미안해

미안해

네 곁에 있지 못해 미안해

미안해

내게 남은 노래가

쓸쓸한 것뿐이어서

미안해, 미안해

정말 미안해

내가 할 수 있는 게

기도뿐이어서, 그래서

미안해

너무 미안해

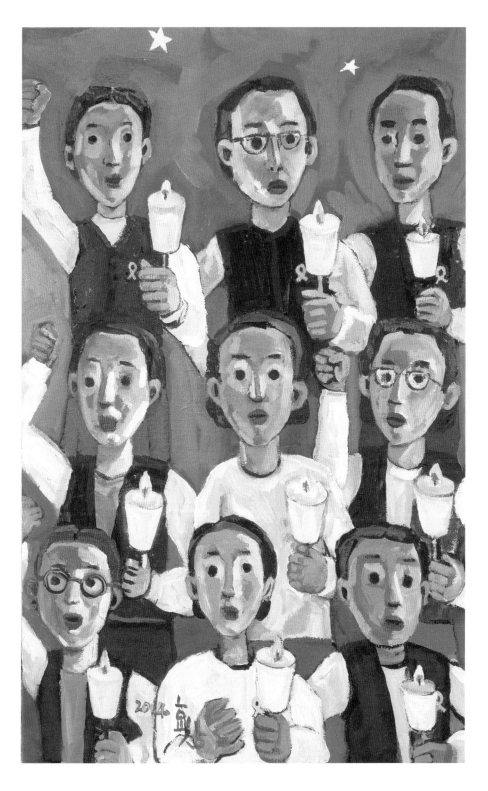

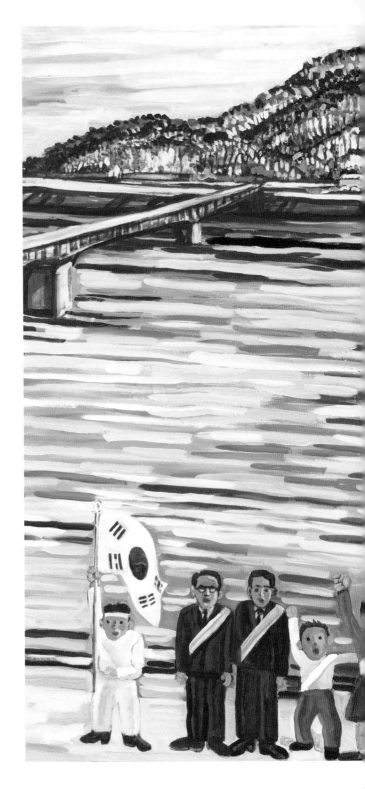

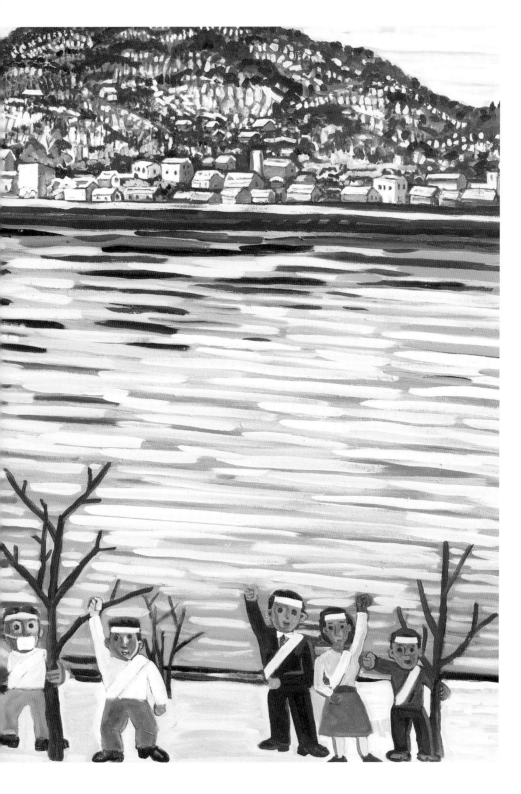

도 道

살면서 수많은 길을 만나듯, 수없이 많은 삶들이 서로 다른 길처럼
우리에게 주어진다. 이번 삶이 자갈밭이었다면, 다음에 오는 삶은
비단길일 수도 있다. 이번 삶은 이번의 죽음으로 끝나지만 우주와
함께 하는 '길'은 결코 끝나지 않는다. 즐겨라, 길 위의 삶을!

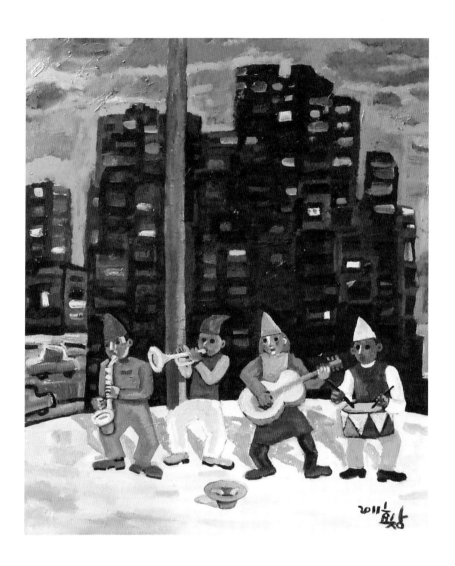

벌거벗은 임금

모든 독재자는 애국자다. 그러나 그들은 진짜 애국자들이 나라를 사랑하는 방식과 전혀 다른 방식으로 나라를 사랑한다. 가장 크게 다른 것은 "국가는 나의 것"이라는 사고방식이다. 그들은 "국가는 국민의 것"이라고 생각한다는 이유로 진짜 애국자를 감옥에 가둔다.

모든 독재자는 선거에 목을 맨다. 그들은 선거를 통해 국가의 통치자가 되지 못한 콤플렉스를 가지고 있다. 그것을 해소할 수 있는 유일한 방법이 선거이기 때문이다.

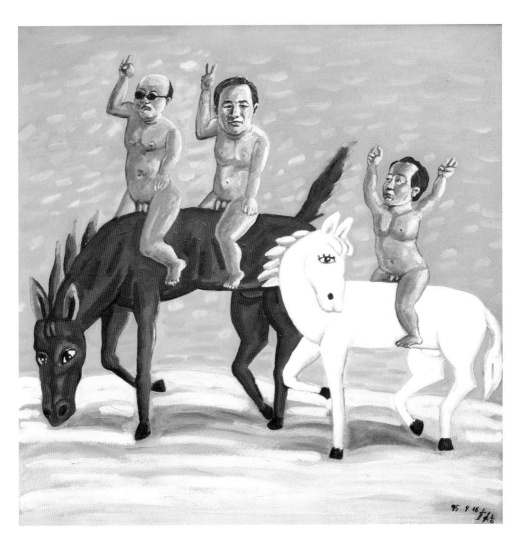

대통령을 비판해서는 안 된다거나,
옳든 그르든 대통령이 하는 대로 가만히 있으라고 말하는 것은,
비애국적이며 맹종적일 뿐 아니라
국민들에게 도덕적으로 반역을 저지르는 것이다.
— 시어도어 루즈벨트

질식

언론의 자유는 제약할 수 있어도

생각의 자유를 막을 수는 없다.

입이 틀어 막힐수록

우리의 뇌와 가슴은 더 빠르고 힘차게 뛴다.

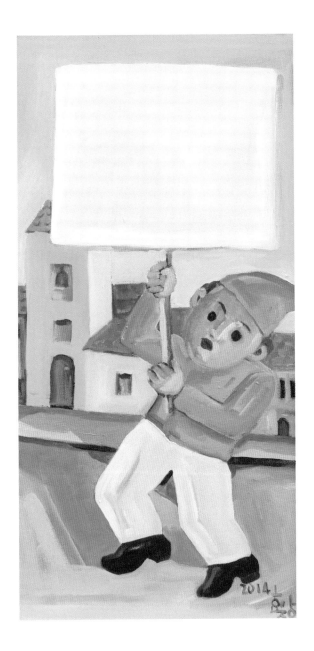

상상

"아는 건 정말 아무 것도 아니다. 상상하는 것이 전부다." 프랑스의 소설가 아나톨 프랑스의 말이다. "천국이 없다고 상상하면 지옥도 없어지고, 그저 우리 머리 위엔 하늘만 존재할 뿐."이라고, 〈이매진 Imagine〉이란 노래에서 존 레논은 느릿느릿 우리에게 말했다. 국가란 게 없다고 상상해 보라고, 살인도 죽음도 종교도 사라진 상황을 상상해 보라고, 그는 말했다.

"상상하는 대로 실현된다."는 것은 현자賢者들의 한결같은 주문이 었다. 그들이 틀리지 않았다면, 우리가 지금 별 볼 일 없는 공간에서 하잘것없는 시간들을 보내고 있는 이유는 단 하나밖에 없다. 별 볼 일 있는 공간과 하잘 것 있는 시간을 상상하지 못한, 혹은 별 볼 일 없는 공간과 하잘것없는 시간만을 상상한, 우리들의 잘못이다.

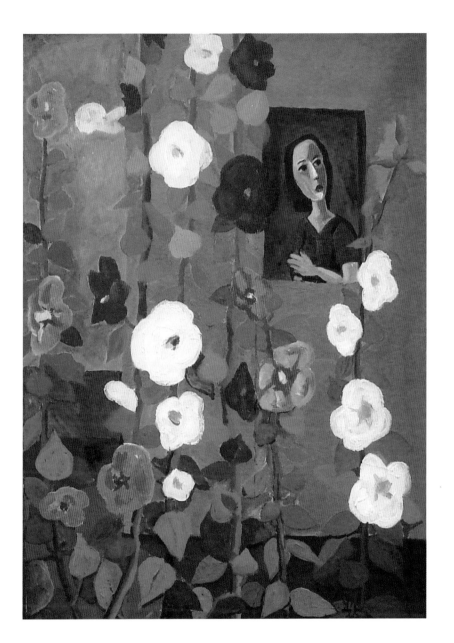

마임 mime

묵언정진을 하던 한 수행자가 눈앞에서 호랑이를 만났다. 수행자는
그 순간에 두 가지를 생각했다. 하나는 묵언의 계율을 깨고 다른 수
행자들에게 알리는 것이었고, 다른 하나는 아무 소리도 하지 않고
묵언의 계율을 지키는 것이었다. 수행자가 고민에 빠져 있는 사이,
정작 호랑이는 당황하고 있었다. 비명을 지르며 혼비백산해 달아나
는 것도 아니고, 그렇다고 무서워서 벌벌 떨고 있는 것도 아닌 사람
을 생전 처음 마주쳤기 때문이었다. 호랑이는 여전히 자신을 노려
보고만 있는 수행자의 기운에 눌린 듯 아무 짓도 하지 않은 채 천천
히 그곳을 떠났다.

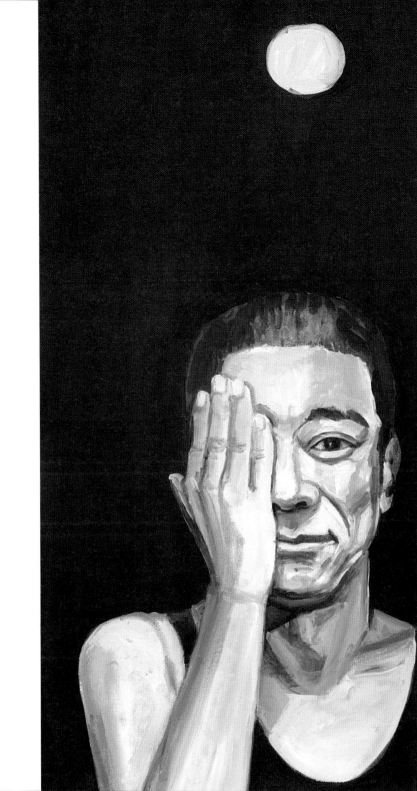

연인

살다보면 입을 다물어야 할 때가 있다.

사랑한다는 말조차도 군더더기일 때가 있다.

조용히, 그저 깊이 응시하는 것만으로,

가만히 손을 부여잡는 것만으로,

모든 말들을 전할 때가 있다. 그럴 때가 있다.

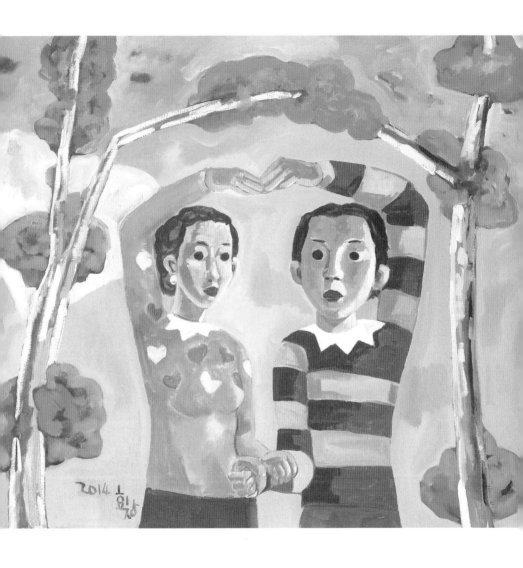

하늘에 닿을 듯 치솟은 포플러를 보면 거대한 나무가 한 알의 포플러 씨앗으로부터 시작되었다는 사실을 믿기 힘들다. 수천 개의 열매를 매단 대추나무를 보면 대추 속의 씨앗에서 주렁주렁 열매를 단 대추나무가 자란다는 사실을 믿기 어렵다. 그러나 포플러 씨앗에서 포플러가 자라고, 대추씨 한 알로부터 대추나무가 자란다는 사실은 부인할 수 없는 사실이다. 한 알의 씨로부터 얼마나 큰 나무로 자라고, 얼마나 많은 열매를 맺을는지는 누구도 알 수가 없다. 신에 대한 열망이 깊은 사람은 이 비밀을 쉽게 이해한다. "한 알의 씨앗이 땅에 떨어져 죽지 않으면 그저 한 알의 씨앗에 불과하지만, 죽으면 한 그루의 나무가 된다." 누구나 알고 있는 이 평범한 말에 비밀의 열쇠가 숨겨져 있다.

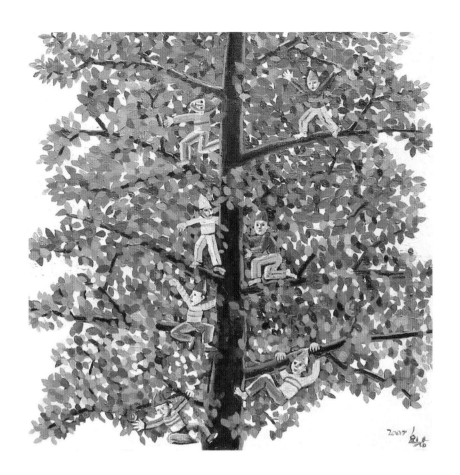

새

새가 소리를 낼 때, 누군가는 노래를 한다고 하고, 누군가는 운다고 한다. 그러나 누구도 새가 말을 한다고 말하지는 않는다. 새가 내는 소리를 새의 말이라고 할 수 없는 이유가 만약 '새에게는 언어가 없기 때문'이라고 한다면, "새는 어디서 멜로디를 배워서 노래를 하고, 무슨 슬픈 사연이 있어 종일 울음을 우는 것인가?"라고 묻고 싶다.

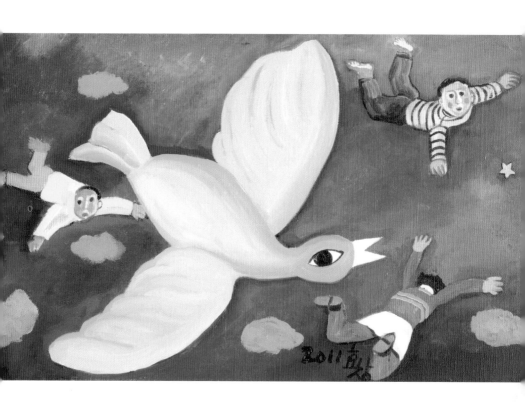

인형이
꾸는
푸른 꿈

몽상

세상을 다르게 살고 싶어 하는 사람에게는 당연히 고초가 따른다. 그때 그가 겪는 고초에는 자주 '형벌'이라는 이름이 붙곤 한다. 하지만, 그가 한 일이 잘못이라는 것을 증명해낼 수 없다면 '형벌'은 제대로 붙인 이름이 아니다. 어쨌든, 설사 형벌이라 불리더라도, 그는 개의치 않는다. 그는 고초나 형벌, 어디에도 걸리지 않으며, 고초와 형벌 너머에 존재한다.

세상을 다르게 살고 싶어 몽상에 빠진 채 밤을 하얗게 새운 사람만이 자신의 방 창문이 어떤 빛깔로 바뀌는지를 안다. 사실, 진짜 몽상에 빠진 건 그가 아니라 그가 밤을 새우는 동안 잠에 빠져들어 있던 사람들이다. 동이 튼 뒤에야 일어난 그들은 막 잠이 든 그를 보고는 코웃음을 치며 말한다. "아직도 자빠져 자고 있군!"

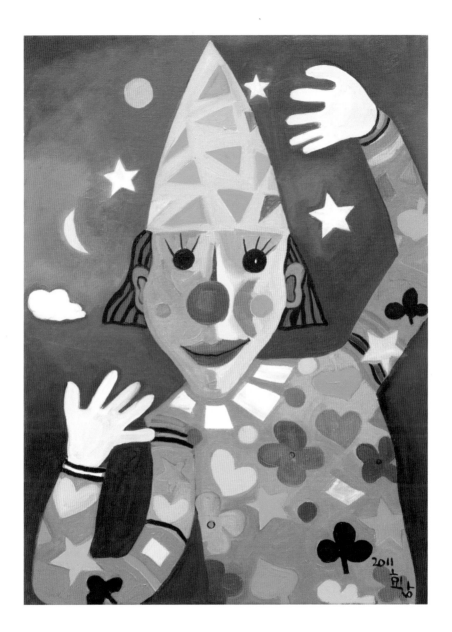

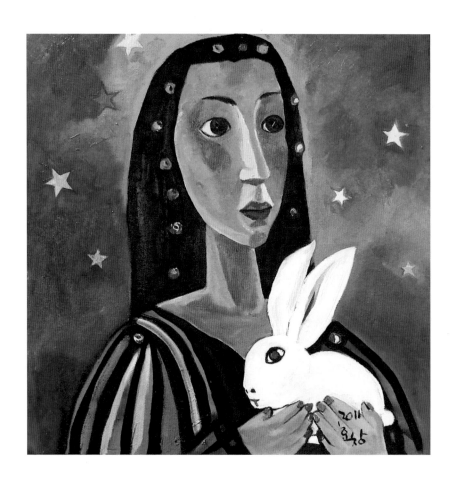

텅 빈 그대의 눈동자에 별이 가득하다. 그대의 눈은 우주를 비추는 거울이다. 사람들은 그 사실을 잘 알지 못한다. 그들은 그대를 그저 비어 있다고만 말할 뿐이다. 그대의 눈에 아무 것도 담겨져 있지 않는 것처럼 보이기 때문이다. 그들은 거기에 모든 것이 담겨질 수 있다는 사실을 모르기 때문이다.

잠이 들면 무서운 꿈만 꾸게 되는 사람이 어느 날 정신과를 찾아갔다. 의사는 그에게 약을 처방해 주었다. 약을 복용하자마자 그는 더 이상 흉몽에 시달리지 않게 되었다. 흉몽은커녕 아예 꿈조차 꾸지 않았다. 표정이 밝아지고 입맛이 살아났다. 새로이 태어난 기분이었다. 그렇게 몇 달이 지난 뒤, 그의 얼굴에 또다시 어두운 그림자가 덮이기 시작했고 입맛도 떨어져갔다. 밤이면 잠들기가 무서웠다. 그는 결국 정신과의사를 다시 찾아갈 수밖에 없었다. 한동안 의사 앞에서 고개만 숙이고 있던 그가 한숨을 내쉬듯 입을 열었다.

"선생님, 흉몽이라도 좋으니 다시 꿈을 꾸게 해주세요. 꿈을 꾸지 않으니 아침에 눈을 떠도 잠을 잤다는 생각이 들지 않아요."

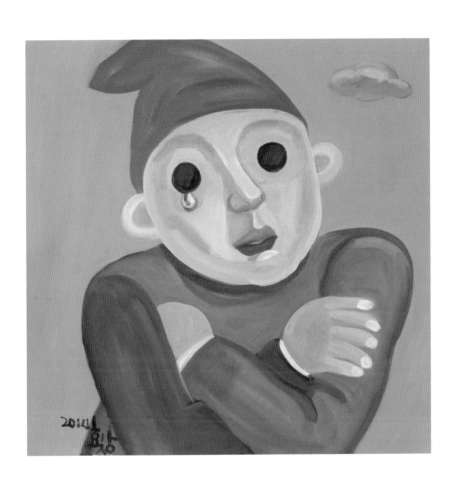

말_言

누군가 당신에게 안부를 묻는다. 당신은 잘 지내고 있다고 말한다. 당신은 그와 악수를 하고, 얘기를 나누고, 잘 가라고 인사를 한다. 그와 헤어진 뒤, 당신은 문득 그가 걸어가고 있는 쪽을 돌아본다. 그의 뒷모습을 한동안 바라본다. 이유는 알 수 없다. 그저, 그렇게, 바라볼 뿐이다.

며칠 뒤, 전화가 걸려온다. 전화기 속의 음성은 며칠 전 당신에게 안부를 물었던 사람이 세상을 떠났다는 소식을 전해준다. 비로소, 당신은, 며칠 전 헤어지면서 그의 뒷모습을 왜 바라보았는지, 그 이유를, 조금쯤 알 수 있다. 당신에게 안부를 물어줄 사람이 한 사람 줄었다.

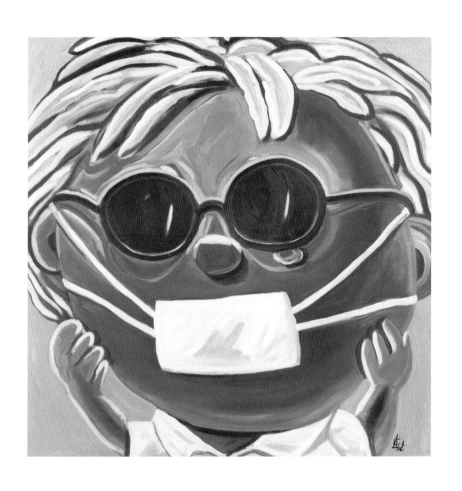

몽둥이와 돌멩이는 뼈를 부러뜨리지만,

말은 마음을 부러뜨린다.

— 조지 톰슨

슬픔이여, 안녕 bonjour tristesse

마술사는 '아무 것도 없는 곳'에서 '온갖 것'을 끄집어낸다. 마술사의 공연에서 돌아온 아이는 '공간'에 대한 새로운 인식을 가지게 된다. 아무 것도 존재하지 않는 '이곳'에 아주 많은 것이 숨어 있다는 사실을 알게 된 아이의 눈빛은 어두운 밤하늘에 뜬 별처럼 반짝인다. '재미' 이상의 무언가를 선물 받은 아이는 이제 슬픔을 향해서조차 "안녕?"이라는 안부를 물을 수 있다. 외면하고 싶었던 것을 껴안게 만드는 마술이 아이에게 일어난 것이다.

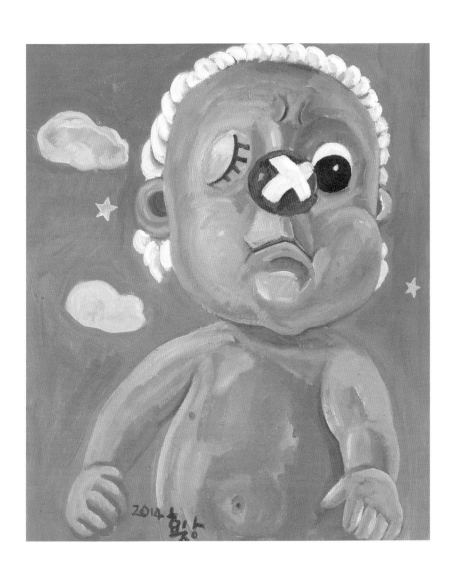

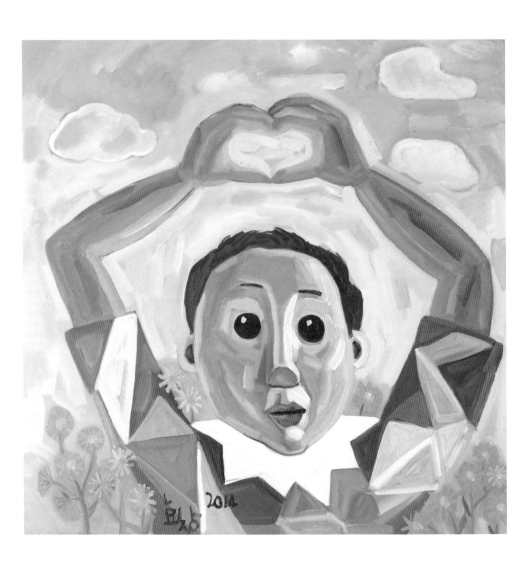

미래에 일어날 '어떤 일'에 대해 걱정을 하면 할수록 그 '어떤 일'에 대한 두려움은 더욱 커진다.

먼지가 진공청소기 속으로 빨려 들어가듯 증폭하는 걱정은 모든 즐거움을 사라져버리게 만든다. 걱정을 해소시키는 방법을 찾지 못한다면 두려움은 첩첩이 쌓여갈 뿐이다. 이것은 자신에 대해서만이 아니라 남에게도 마찬가지다. 남을 걱정하는 마음이 진정으로 남을 위하고 사랑하는 마음이 되기 위해서는 단지 염려하고 걱정하는 것에 그쳐서는 안 된다. 그를 위해 뭔가를 찾아 나서거나, 그로 하여금 그 뭔가를 찾을 수 있도록 도와주어야 한다. 슬퍼하는 것에 그쳐서는 결국 사랑을 이루어낼 수 없다.

아티스트 artist

케네디 대통령이 마흔아홉 명의 역대 노벨상 수상자들을 만찬에 초대했다. 1949년에 노벨문학상을 받은 소설가 윌리엄 포크너에게도 당연히 초청장이 발송되었다. 그러나 포크너는 케네디의 초대에 응하지 않았다. 초청을 거부하는 이유를 백악관에서 물었을 때, 포크너의 대답은 간단했다. "제가 초대에 응할 수 없는 이유는 백 마일이나 떨어져 있다는 겁니다. 밥 한 끼 먹으러 가기엔 너무 먼 거리죠."

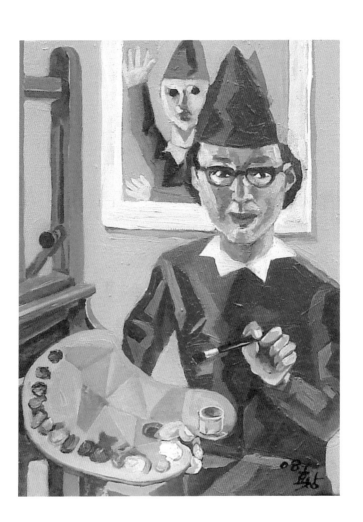

예술작품이 여타의 사물과 구별되는 까닭은 '단 하나!'라는 사실 때문이다. 희귀성을 빼고 예술을 논하는 건 불가능하다. 예술의 가치를 대변하는 희귀함은 새로움과 동의어다. 새로움은 세상에 단 하나뿐인 뭔가를 찾아내는 일이기도 하지만, 새로운 방식으로 바라보는 일이기도 하다.

100달러짜리 지폐는 세상에 수없이 많지만, 앤디 워홀이 그린 100달러짜리는 그의 작품뿐이다. 그래서 100달러 지폐의 가치는 그저 100달러지만, 100달러짜리 지폐를 그린 워홀의 그림 가격은 100달러의 수십만 배에 이른다. 한 병에 1달러도 하지 않는 코카콜라를 그린 그의 그림은 경매장에서 무려 1억3천만 달러에 팔렸다. "하늘 아래 새로운 것은 없다."는 말은 사실이지만, 하늘 아래 아직 만들어지지 않은 '새로운' 예술작품은 얼마든지 있다.

유명한 추상화가의 전시장으로 한 관람객이 친구와 함께 들어섰다. 그는 〈사과〉라는 제목이 붙어 있는 그림 앞에서 비웃음이 가득한 얼굴로 친구에게 말했다. "아무렇게나 찍찍 그려놓고 사과라니, 도대체 이게 어떻게 사과냐!" 그의 냉소적인 발언이 마침 전시장에 있던 화가의 귀에까지 닿았다.

화가는 관람객에게로 조용히 다가가 자신이 〈사과〉라는 그림을 그린 장본인이라고 소개를 한 다음 주머니에서 휴대폰을 꺼냈다. 그리곤 관람객에게 "이것이 무엇입니까?" 하고 물었다. 관람객은 "휴대폰이죠," 하고 대답했다. 그러자 화가는 손에 들고 있던 휴대폰을 대리석 바닥에다 힘껏 내동댕이쳤다. 휴대폰은 형체를 알아볼 수 없을 정도로 박살이 나버렸다. 어안이 벙벙해진 관람객에게 화가가 휴대폰의 잔해들을 가리키며 물었다. "이건 뭔가요?" 관람객이 뒷머리를 긁적이며 말했다. "휴대폰……."

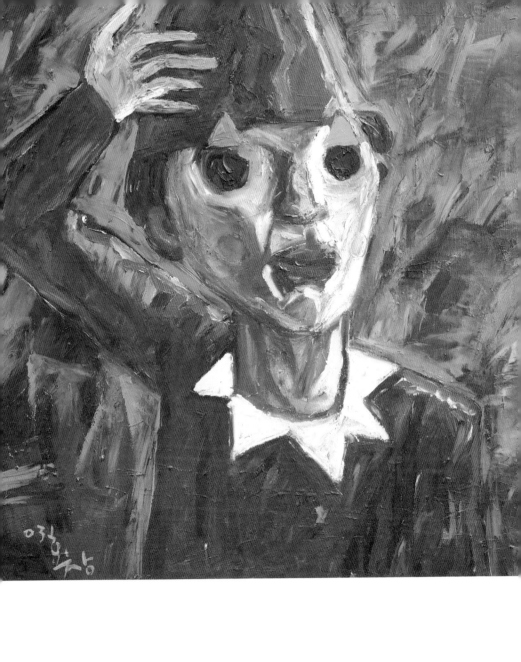

아이들은 모두 아티스트다

아이들이 노는 걸 유심히 지켜보고 있으면 그들의 창의성에 감탄하게 된다. 그들의 놀이는 그 자체로 예술행위다. 그들은 자신이 갖고 있는 장난감들을 기막히게 재배열하고, 인격을 부여해 대화하고, 감정을 주고받는다. 그러나 그 아이들의 대부분, 아니 거의 전부, 예술가로 성장하지 못한다. 이 이유가 무엇인지를 우리들 자신에게 물어볼 필요가 있다. 우리들 모두가 유년시절에는 '예술가'였기 때문이다. 스스로 이유를 찾지 못한다면, 우리의 아이들을 예술가로 성장시키는 데 실패할 수밖에 없다.

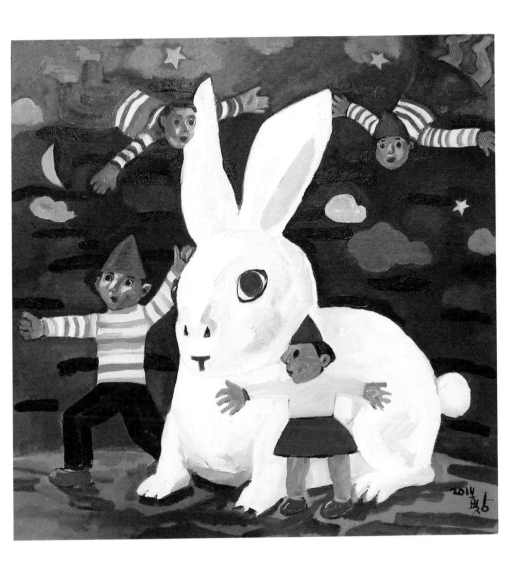

아이들은 어른의 거울이다.
아이들의 거울은 다른 아이들이다.

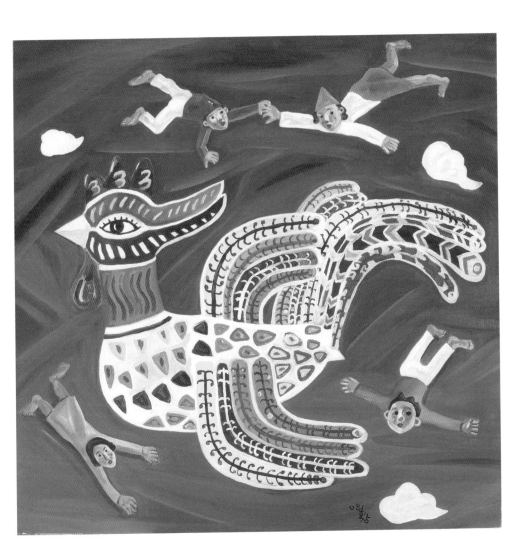

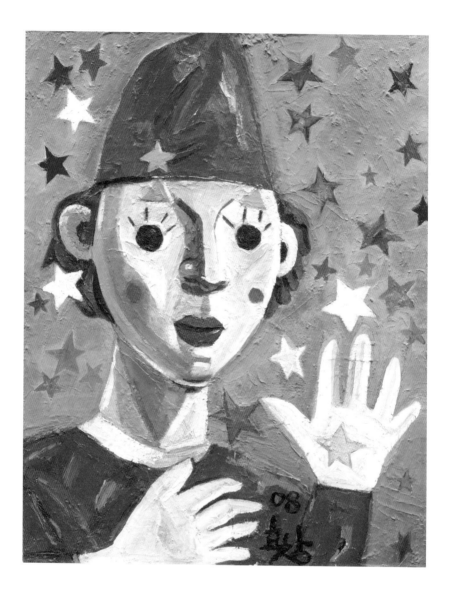

예술의 목적은 우리의 영혼에 덮인 오염물을 씻어내는 것이다. 우리의 영혼을 정화할 수 있는 건 예술뿐이다. 그래서 예술가가 타락한 시대, 예술가의 영혼이 오염된 시대는 그 자체로 지옥이며, 그때 그가 그리는 그림은 모두 지옥도地獄圖다.

저 유명한 영화 〈길(La Strada)〉의 감독
페데리코 펠리니는 "진주는 진주조개
의 자서전."이라고 시적으로 표현했
다. 그는 모든 예술을 '자서전'이라고
생각한 사람이었다. 어떤 예술가의 작
품이 그 예술가의 자서전이라는 건 자
명한 사실이다. 그는 떠나도 그의 작
품은 영원히 남아 그를 읽어준다. 이
따금 세상을 떠나며 자신의 작품을 모
두 태워달라는 유언을 남기는 예술가
들이 있다. 자서전을 잘못 썼다는 그
의 절박한 심정은 남은 자의 가슴을
울린다.

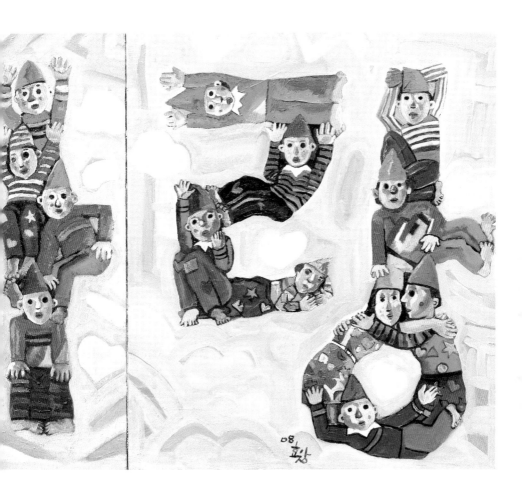

고독

사람은 누구나 혼자이지만 홀로 태어나는 사람은 아무도 없다. 프랑스의 소설가 앙드레 지드의 "그 누구도 고아일 수는 없다."는 말은 당연하면서도 작지 않은 울림을 준다. 지드는 소설『전원교향악』에서 앞을 보지 못하는 고아 소녀 제르트뤼드를 입양해 키우는 목사의 입을 통해 이 말을 전한다. 문제는, 그럼에도 불구하고 우리의 의식 저 깊은 곳에 '고아의 의식'이 독사처럼 고개를 빳빳이 든 채 웅크리고 있다는 사실이다.

혼자라는 것, 결국 혼자라는 것— '절대고독'이라는 이름의 독사는 세월이 흐를수록 더 치명적인 독을 품은 채 무언가를 노린다. 그 무언가는, 결국, 우리 자신의 목덜미다. 독사는 자신의 목덜미를 물고, 자신의 정맥에 자신의 모든 독을 집어넣는다.

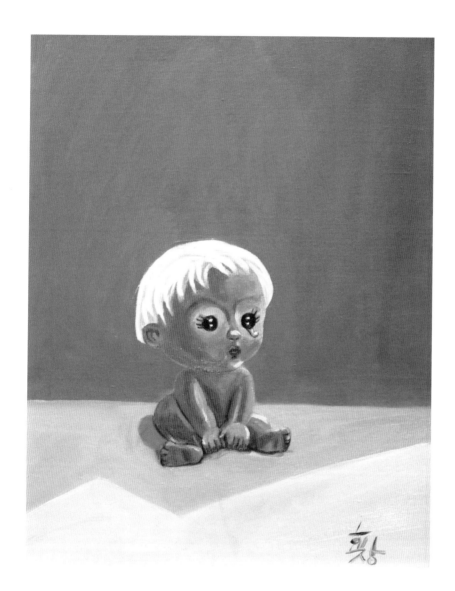

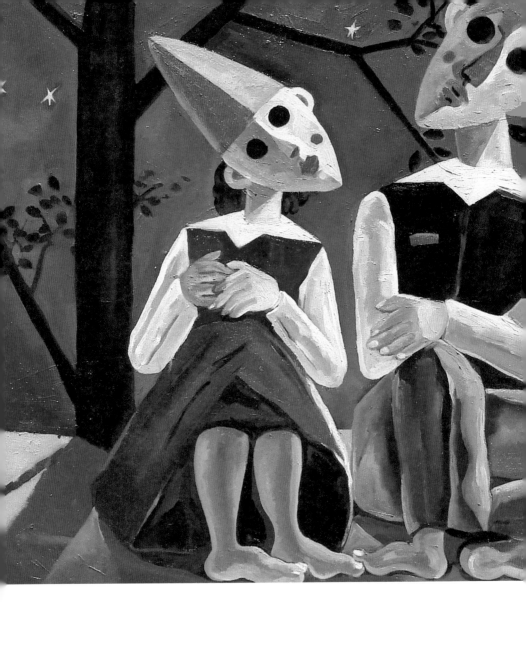

외로움은 노을을 푸른색으로 바꾸어놓는다.

모든 노을은 감청색에 먹히고, 검게 스러진다.

그리고 밤이 온다. 길고 긴. 외롭고 외로운.

존재

_인형도 늙는다

노년에 이른 사람이면 누구나 자신이 살아온 세월을 회고하며 이렇게 던져놓는다. "참 빨리도 지나갔어. 한줄기 바람처럼 획, 지나가 버렸어."

어떤 냉소적인 철학자는 인생이 무엇이냐는 질문에 "태어나서, 살다가, 죽는 것."이라고 간단히 답했다. 어떤 작가는 한바탕 질펀한 꿈에서 깨어나니 백발이 성성하더라는 소설을 썼고, 어느 시인은 "한 걸음을 뗐는데 다시 한 걸음을 떼려니 마지막 한 걸음이 남았구나."라고 탄식했다. 누군가는 인생을 쏘아놓은 화살에 비유했고, 누군가는 굽이치는 강물에, 또 누군가는 흘러가는 구름에 비유했다. 되돌아갈 수 없는 운명의 존재들이란, 그 무엇이든, 이럴 것이다. 실존주의 철학의 대가, 장 폴 사르트르는 존재의 의문에 방점을 찍듯 말했다. "모든 존재하는 것은 아무 이유 없이 태어나고, 겨우겨우 목숨을 부지하다가, 뜬금없이 죽어간다."

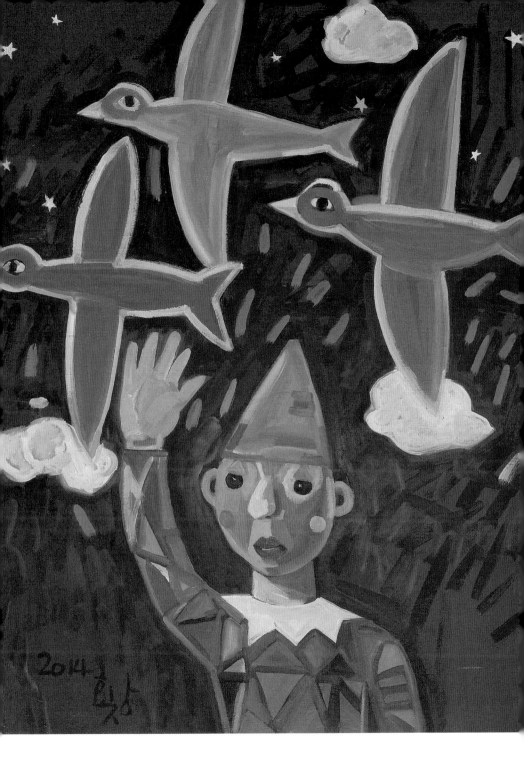

진실한 삶과 거짓된 삶은 양쪽의 철로처럼 영원히 마주치지 않는다. 그러나 둘의 운명은 한 사람의 인생행로를 마지막까지 함께 한다. 우리들 삶이란 진실과 거짓이라는 철로 위를 달리는 기차이기 때문이다.

거짓은 거짓으로 밝혀지기 전까지는 결코 거짓이 아니다. 그것은 진실로 위장되어 있다. 진실 또한 진실로 판명되기 전까지는 진실로 완전히 받아들여지지 않는다. 때로 그것은 거짓이라는 오명을 뒤집어쓰기도 한다. 그러나 참으로 비극적인 사실은, 거짓으로 밝혀진 뒤에도 여전히 진실처럼 받아들여지는 거짓이 있는가 하면, 진실로 판명된 뒤에도 여전히 진실로 받아들여지지 못한 진실이 있다는 것이다. "미치고 환장할 노릇!"이라는 참담한 넋두리를 흘리며 세상을 떠나야 했던 '진실한 인간'의 숫자가 얼마나 되는지는, 신만이 안다.

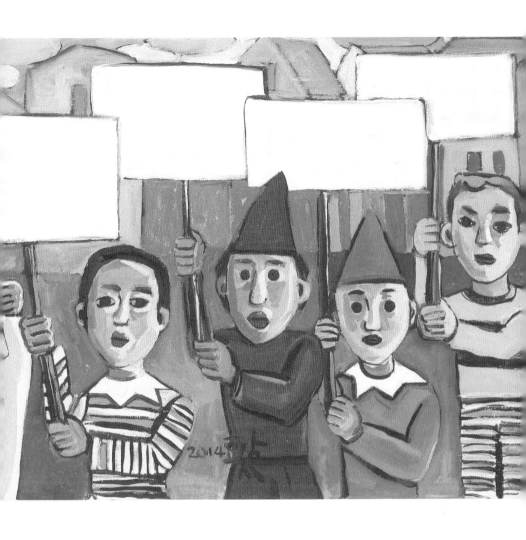

"삶이란 진정으로 가치 있는 것인가?"라고 우리가 우리 자신에게 물을 때가 있다. 그럴 듯한 대답이 돌아올 거라는 기대를 가지고 던진 건 아니었지만, 어설픈 대답조차 하지 못하는 우리 자신을 보며 우리는 실망감에 사로잡힌다. 그럼에도 불구하고 "삶은 명료하게 설명할 수 없는 거야."라고 누군가 주장한다면, 우리는 일제히 그를 비난한다.

이 멍청한 이중성에서 벗어나지 못하는 한, 우리는 다시 태어나고 또 다시 태어나도 삶의 가치를 발견하지 못할 것이다.

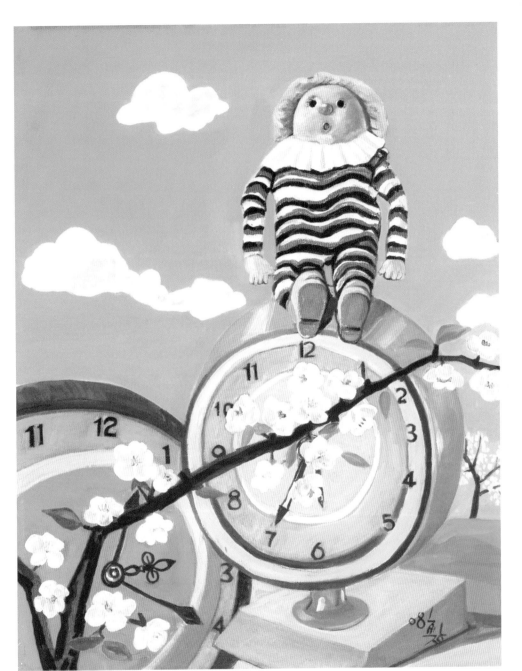

싸움

다툼은 인간의 가장 기본적인 조건이자 반드시 풀어야 할 숙제다. 처음부터 싸움이 일어나지 않도록 하는 것이 최선이지만, 어쩔 수 없이 일어났다면 빠른 시간 안에 풀어야 한다. 싸움이 일어나지 않게 하거나 일어난 싸움을 해결하는 가장 좋은 방법은 맞받아치지 않는 것, 아예 상대를 하지 않는 것이다. 손바닥 하나로는 소리가 나지 않는다는 고장난명孤掌難鳴의 격언은 이런 걸 두고 하는 얘기일 터.

로마의 폭군 네로의 스승이었던 세네카는 역모에 휘말려 스스로 목숨을 끊으며 이런 말을 남겼다. "아무리 지리멸렬한 싸움도 한쪽이 완전히 스러지면 재빨리 수습된다. 한 사람만 존재하는 한, 싸움은 없다."

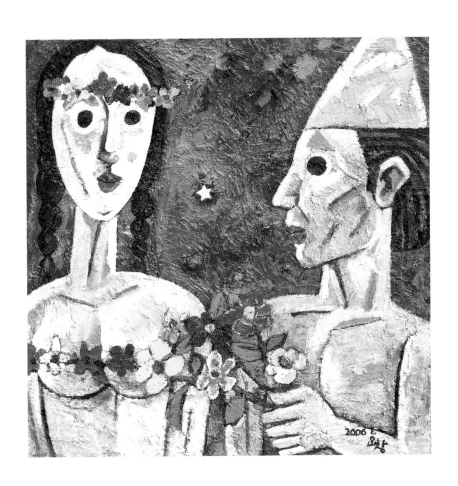

공포를 거부하는 의지로 부정을 거부한다면,

미움을 거부하는 의지로 불의에 저항한다면,

진실을 향한 의지로 거짓으로부터 돌아선다면,

우리가 이기지 못할 싸움은 없다.

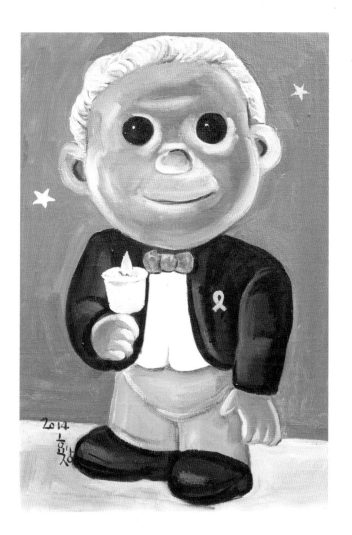

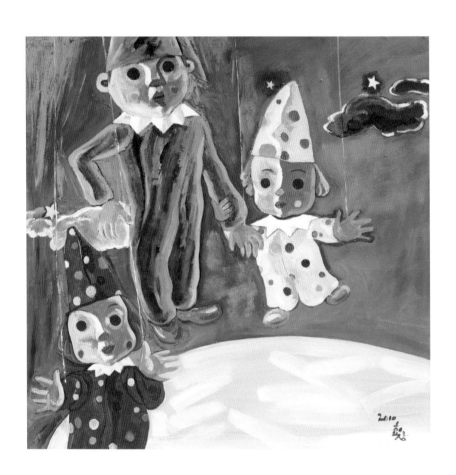

일상

어제의 나와 오늘의 나는 같은 사람일까? 만약 '오늘의 나'가 '어제의 나'와 '다르다'고 확신할 수 있다면, 우리는 권태로부터 벗어날 수 있다. 일상의 남루한 반복은 더 이상 일어나지 않는다. 그러나 우리는 어제와 오늘은커녕, 일평생을 똑같은 사람으로 살아간다. 바뀌기라도 하면 주민등록증을 갱신해야 하는 양 우리는 '그날이 그날'인 듯 살아간다. "내일에는 또 내일의 태양이 뜬다."는 말은 우리에게 용기와 희망이 아니라 도발과 불안에 불과하다.

어제의 힘겨움을 오늘로 이어가고 싶지 않다면 우리의 목에, 우리의 어깨에, 우리의 팔과 다리에 묶인 줄을 끊어야 한다. 지금, 당장!

구경꾼

철저히 구경꾼이 된다는 것은 비참한 일이다. 그는 자신이 본 것을 누구에게도 말해서는 안 된다. 누군가에게 자신이 본 것을 말하는 순간, 그는 구경꾼이 아니라 증언자가 되기 때문이다. 만약 아주 중대한 사건의 현장에 있고, 거기서도 여전히 '철저한 구경꾼'이 되어야 한다면, 그는 지옥을 경험하게 될 것이다.

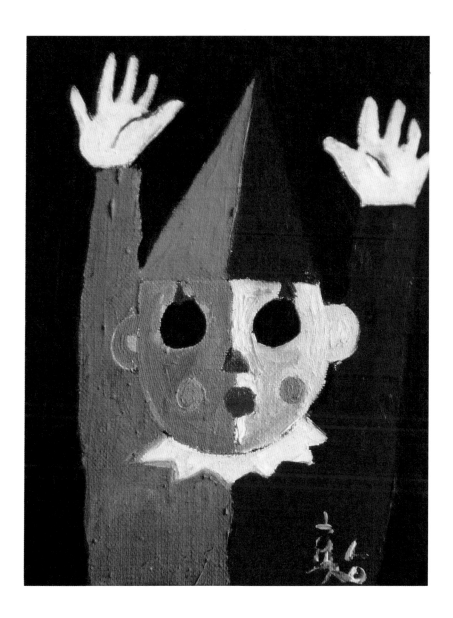

도전

가장 용맹한 도전은 때로 가장 무모한 도전으로 보인다. 그가 귀중한 뭔가를 가지고 돌아올 때, 우리는 열렬히 박수를 친다. 그러나 우리는, 그가 우리 앞에 모습을 드러내기 직전까지 빈정거림을 멈추지 않았다는 사실을 상기하며 얼굴을 붉힌다.

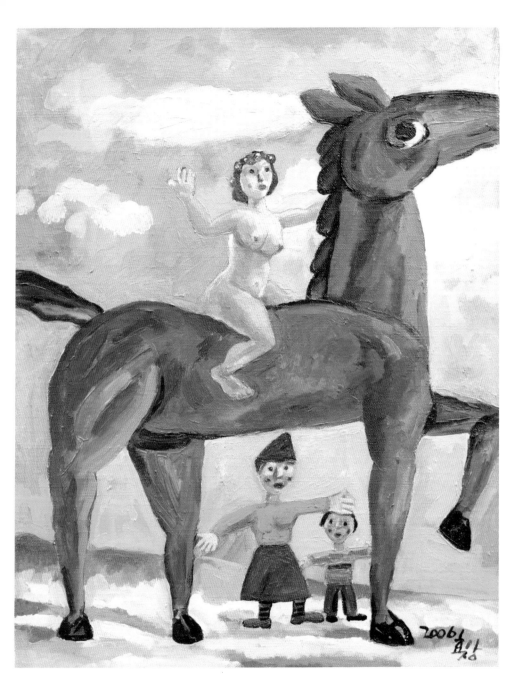

절망에 맞서는 것, 부패와 타락에 맞서는 것, 무지와 환멸에 맞서는 것, 비겁한 비난과 거짓 명령에 맞서는 것—이것들을 빼놓고 진실한 삶을 이야기하는 것은 그 자체로 위선이다.

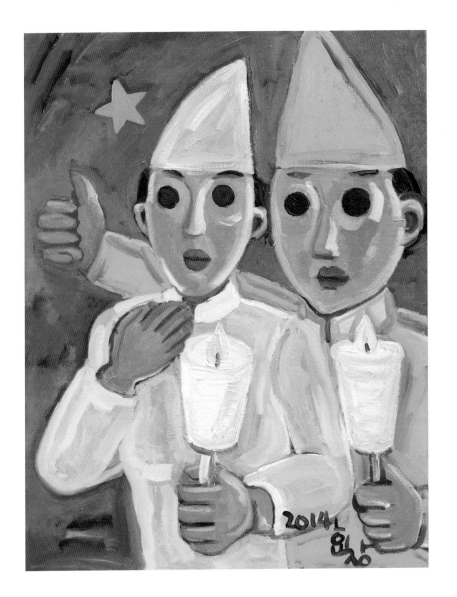

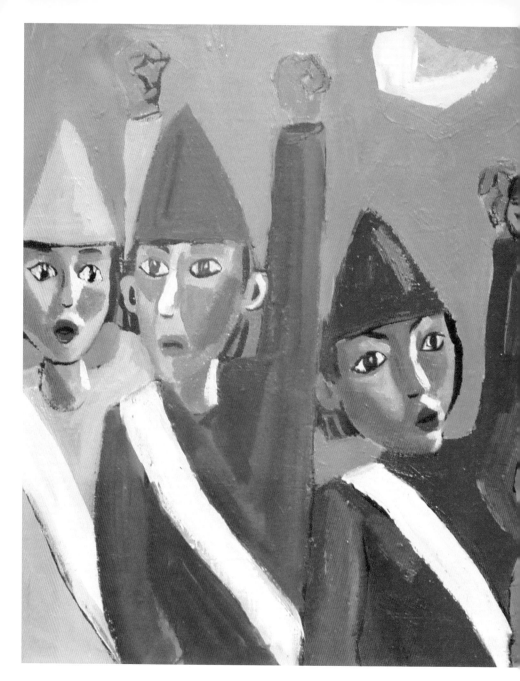

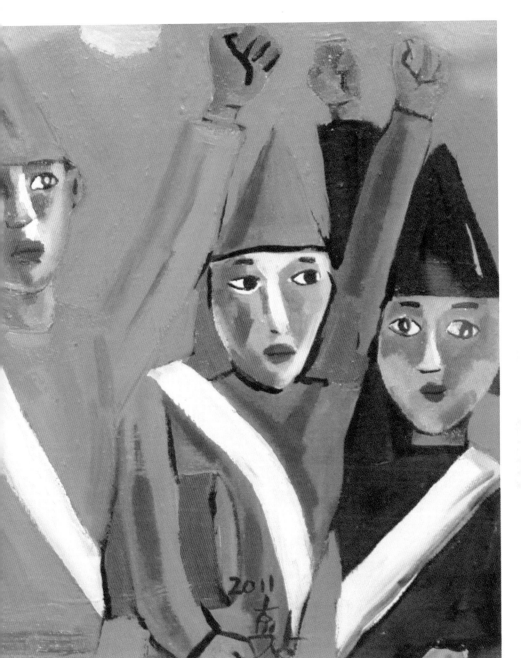

기도

우리가 눈을 감고 두 손을 모으는 곳은 어디나 성소聖所다. 눈을 감고 두 손을 모은 우리의 입에서 흘러나오는 작은 음성은 신의 귀에 닿는 가장 크고 우람한 외침이다. 그러나 우리가 눈을 감고 두 손을 모은 그곳이 성소가 되고, 우리의 낮은 음성이 신의 귀에 닿을 만큼 큰 외침이 되기 위해서는 반드시 지켜져야 할 한 가지 조건이 있다. 그것은, 우리의 가슴이 밖을 향해 열려 있어야 한다는 사실이다. 가슴의 문이 닫혀 있다면, 우리가 기도하는 곳은 겉만 화려한 사원일 뿐이며, 우리의 음성은 한낱 중얼거림에 불과하다.

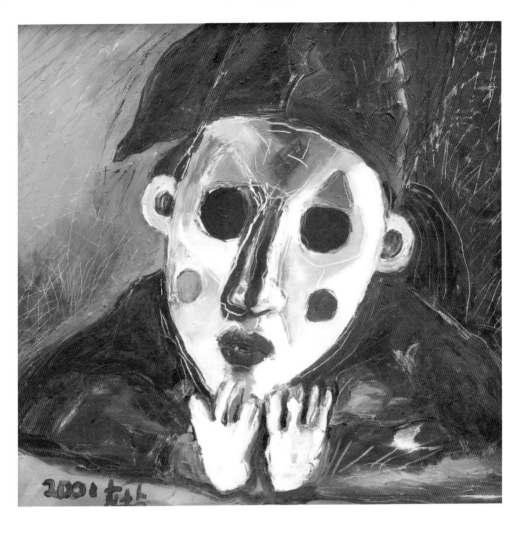

누군가의 사랑을 얻게 해달라는 기도는

다른 누군가로부터

사랑을 빼앗아달라는 기도일 수도 있다.

이기적인 기도는 기도를 가장한 저주다.

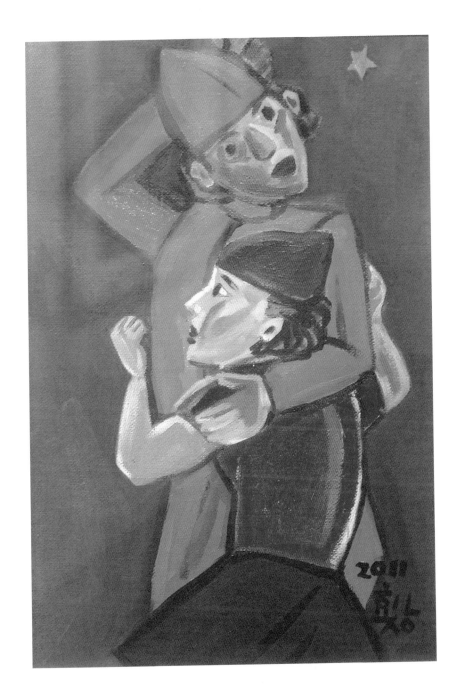

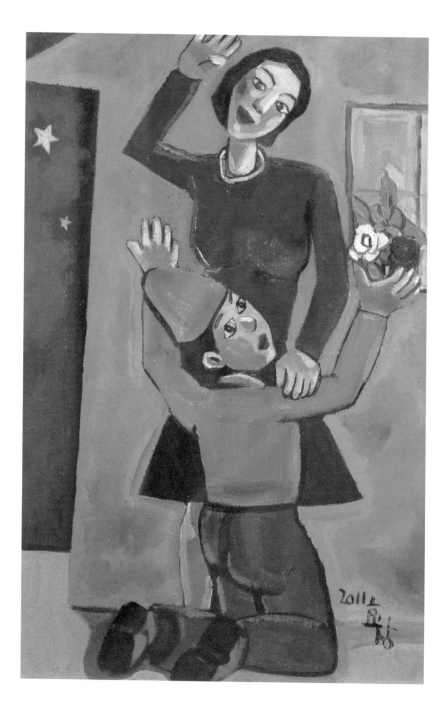

부부

수없이 많은 전투에서 모두 승리를 거둔 장수가 시민들로부터 엄청난 환호를 받으며 금의환향했다. 하지만 그는 그날 저녁 자신의 아내로부터 호된 꾸지람을 받아야 했다. 오랫동안 집을 비운 대가였다.

새로운 세계 新世界

아이에게 세상은 늘 새롭고 신비롭다. 나이가 들면서 아이는 새롭고 신비로운 것이 하나씩 줄어들어간다는 사실을 깨닫게 된다. 더 이상 새롭고 신비로운 것이 남아 있지 않다는 것을 알게 될 때, 마침내 아이는 어른이 된다.

그러나 우리는 이따금, 나이만 들었을 뿐 여전히 아이와 같은 어른을 만나게 된다. 그의 눈은 아이처럼 반짝이고, 그의 얼굴엔 미소가 사라지지 않는다. 우리는 "철 좀 들라."고 그에게 충고를 하지만 그럴 때마다 그는 우리를 보며 고개를 갸웃거릴 뿐이다. 그와 우리는 전혀 다른 세계에 살고 있다.

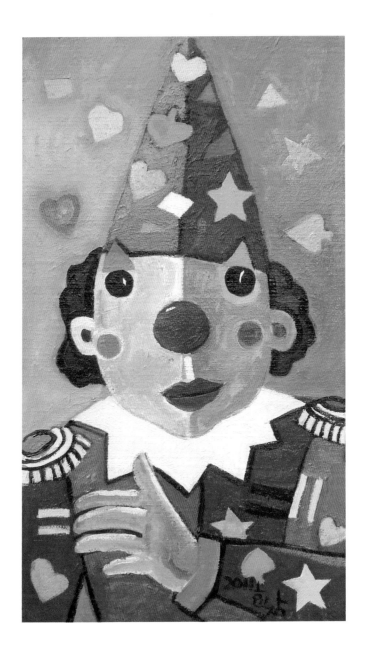

유희의 인간 homo ludens

불교수행자는 화두話頭에 집중함으로서 망아忘我의 경지에 이른다. 게임에 빠진 사람들 역시 게임에 몰두함으로서 쉽게 망아에 빠져든다. 게임중독자를 산사山寺로 데려갈 수만 있다면 뭔가 재미난 일이 일어나지 않을까?

그리움

그리움은 말을 잊게 한다. 더 이상 그리워할 일이 없을 때, 우리는 수다스러워진다.

그리움은 "당신이 그립습니다." 라는 것 외엔 어떤 말도 필요로 하지 않는다. 그는 기다리고, 기다리고, 기다린다. 오랜 기다림이 끝나고 마침내 해후의 순간이 왔을 때, 그는 잠깐 동안, 다시금 말을 잊는다. 어쩌면 아주 오랜 시간, 입을 다물지도 모른다. 그리움의 자물쇠가 완전히 풀리는 동안, 그는 여전히 그리움 안에 있다. 말수 적은 사람을 놀리지 말라. 그는 그리움이 무엇인지를 진정으로 아는 사람이다.

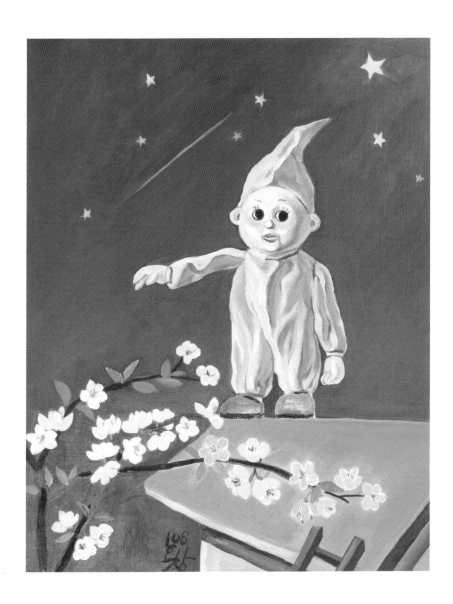

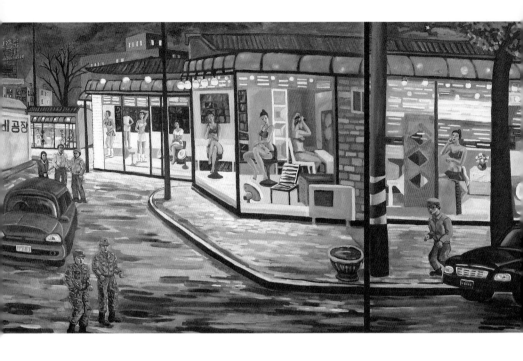

홍등 紅燈

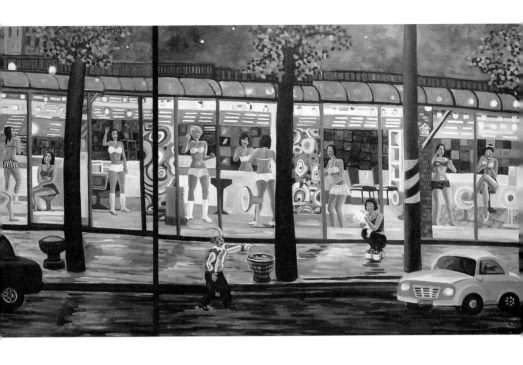

한 편의 시가 있다. 누가 쓴 것인지 알 수 없다.

어느 나라의 언어로 맨 처음 쓰인 것인지도

정확히 알려져 있지 않다.

'붉은 등'이란 제목만 붙어 있을 뿐.

거기에 가면 모든 것이 불그레 젖는다

달을 감춘 밤하늘도 사람의 그림자도 그들의 우울도.

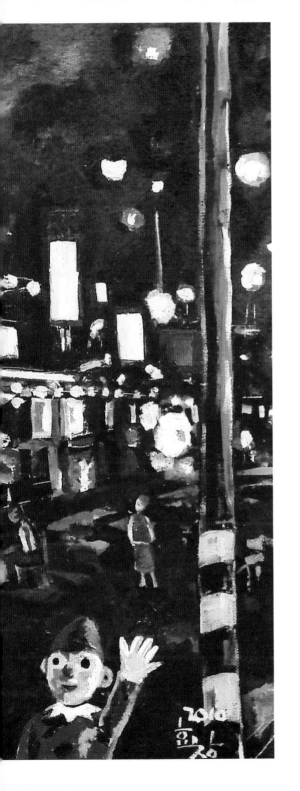

시장의 피에로

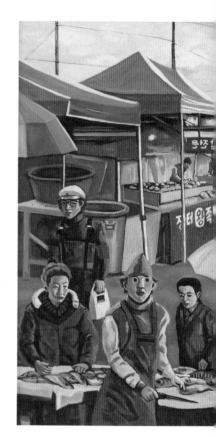

시장은 경기장이다. 하지만 보통의 경기
와는 달리 시장에서 벌어지는 경기는 한
선수가 여러 선수를 상대한다. 때로는 종
일 상대가 나타나지 않을 때도 있다. 하
지만 시장에서 벌어지는 경기가 보통의
운동경기와 완전히 다른 것은 심판이 존
재하지 않는다는 사실이다. 시장에선 선
수들이 심판이 된다. 그래서 누가 경기에
이겼는지는 쉽게 알 수가 없다.

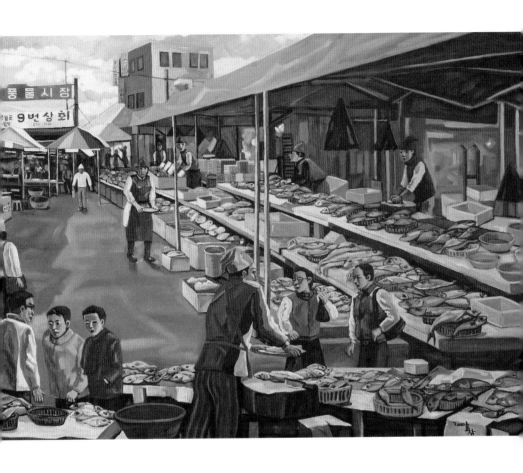

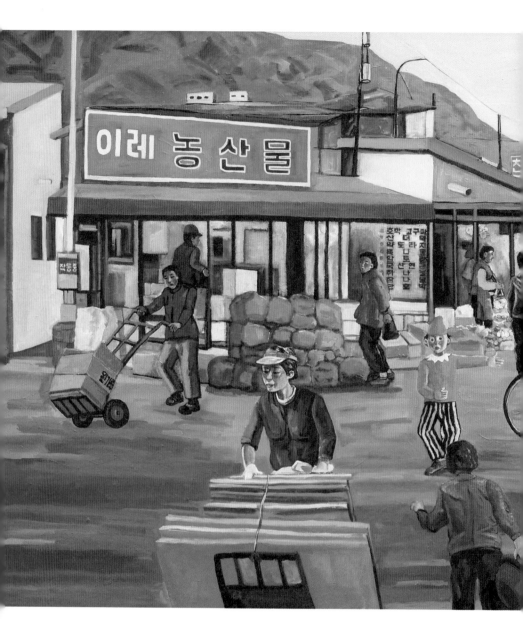

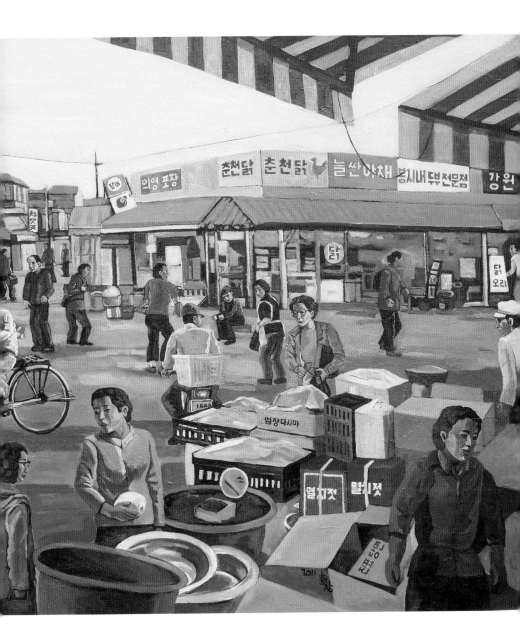

기념사진

차고에 넣어둔 자동차는 안전하다.
하지만 차고에 넣어두려고
자동차가 만들어진 것은 아니다.
어쩌다 지나간 사진을 펼쳤을 때,
우리는 먼지가 켜켜이 앉은,
차고에 고이 모셔두기만 했던
자동차를 보는 기분이 된다.
우리가 기념사진을 찍는 사이,
혜성은 빠른 속력으로 우주 저편으로 사라져갔다.

길몽 吉夢

돼지꿈을 꾼 사람이 로또 판매점으로 갔다. 거기서 친구를 만났다. 친구는 전날 밤에 용꿈을 꾸었다고 말했다. 문득 궁금해서, 옆에 있는 사람에게 혹시 꿈을 꾼 게 있냐고 물었다. 그는 빙긋이 웃으며 역대 대통령을 모두 만나는 꿈을 꾸었다고 말했다. 그날 로또 판매점을 다녀간 사람들 중에는 학의 등에 올라타 하늘을 나는 꿈을 꾼 사람도 있었고, 똥통에 빠지는 꿈을 꾼 사람도 있었고, 복숭아가 잔뜩 열리는 꿈을 꾼 사람도 있었다. 하지만 그들 중 누구도 로또에 당첨되지 못했다. 그 주에 로또 1등 당첨자는 녹이 잔뜩 슨 쇠사슬에 온몸이 휘감긴, 흉몽 중에 흉몽을 꾼 사람이었다.

그 사람이 꾼 꿈이 흉몽이라는 게 판명되는 데는 그리 오래 걸리지 않았다. 카지노를 들락거리던 그는 일 년도 지나지 않아 당첨금을 모두 날려버렸고, 애써 장만해 두었던 집마저 팔아치웠다.

당신은 지금
어떤 표정을 짓고 있습니까?

때로는 슬픈 표정이 아름다워 보일 때가 있습니다. 누군가의 침울한 표정을 보았는데 오히려 마음이 편해질 때도 있습니다. 때로는 웃는 얼굴이 경망스러워 보이기도 하고, 환한 얼굴이 위선으로 보일 때도 있습니다.

표정은 우리의 생각과 마음을 담아내는 거울입니다. 하지만 그 뒷면을 보지 못한다면 뭔가 중요한 것을 놓칠 수도 있습니다. 슬픔을 감춘 미소에 마음이 움직이고, 아픔을 견뎌내는 굳은 얼굴에 가슴이 저릿해지는 것은, 어쩌면 그 거울의 뒷면을 본 때문일는지도 모릅니다.

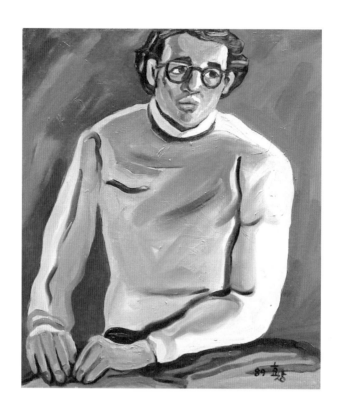

황효창

1945년 춘천에서 태어나, 중학교 미술반 시절부터 그림을 그리기 시작, 학창시절 '미술선수'라는 별명을 얻을 정도로 각종 미술대회를 휩쓸었다. 홍익대 서양화과(64학번)를 졸업하고, 70년대 초 '에스프리 그룹'을 결성해 3년여에 걸쳐 실험적인 작업에 몰두한 그는, 이후 대전에서 미술교사로 지내며 캔버스로 돌아와 눈에 띄는 물상들을 닥치는 대로 그려 나갔다. 그러던 중에 우연히 아이들이 갖고 놀던 인형을 그려본 뒤로 '인형화가'라는 별칭이 생기게 된 두 차례의 '태인화랑' 초대전을 거쳐, 40년 가까이 세계미술사에 유례를 찾아볼 수 없는 '인형그림'에 천착했다. 한성대학과 강원대학 미술학과에서 20여 년 동안 학생들을 가르치고, 파리의 '살롱 드 피그라송 크리티크'전에 두 차례 출품한 것을 비롯해 모두 100여 회에 걸친 개인전과 그룹전을 가졌다. 60~80년대의 암울한 시대적 분위기를 캔버스에 담아내며 '민족미술'의 태동에 참여하기도 했던 그는, 80년대 후반 고향인 춘천으로 돌아온 뒤, 고희에 이른 지금까지, 자연의 회복력과 생명성이 담긴 새로운 '인형작업'에 몰두하고 있다. 귀향 후 후배미술가들과 함께 '춘천민족미술인협회'를 결성하고, 현재 '강원민족예술인총연합회(강원민예총)' 회장을 맡고 있다. 2014년 겨울, 칠순을 맞아 서울과 춘천에서 '고희기념전'을 가질 예정이다.

나는 인형이다

1판 1쇄 발행 2014년 10월 30일

그린이 황효창
글쓴이 하창수
펴낸이 김제구

펴낸곳 호메로스
출판등록 제22-741호(2002년 11월 15일)
주소 121-841 서울시 마포구 서교동 446-36 Y빌딩 2층
전화 02)332-4037
팩스 02)332-4031
이메일 ries0730@naver.com

ISBN 978-89-90522-88-7 03600

호메로스는 리즈앤북의 인문, 소설 브랜드입니다.
이 책은 2014년도 강원문화재단 문화예술육성지원금 일부를 받아 발간되었습니다.